Storie dalla Valle dell'Amaseno

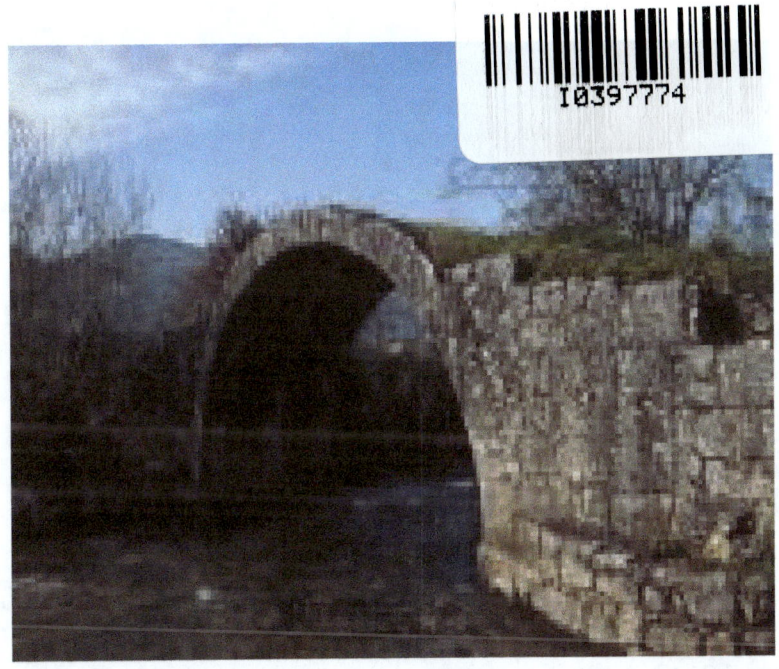

Salvatore M. Ruggiero

Foto di copertina
Amaseno, FR - Ponte Sant'Aneglio.
Accanto ad alcuni resti di costruzioni romane, sorge il Ponte di Sant'Aneglio, la data di costruzione si può far risalire agli anni tra il 314 e il 290 A.C.
Composto da un'arcata a tutto sesto e munito di frangiacqua all'altezza delle fondamenta poggianti su solida roccia, rappresenta un importante asse viario di collegamento con le abbazie cistercensi di Fossanova e Valvisciolo. Si trova in località *Selvina* e costituisce sicuramente uno dei reperti storico archeologici più importanti della Valle dell'Amaseno.

Dovresti ascoltare la Ciociaria...
dovresti ascoltare gli arcani torrenti
franare alle radici di Amaseno,
messi in musica da qualche mandolino.

Dall'ode *Ascolta la Ciociaria* di Libero de Libero

A tutti i Ciociari
A tutta la Ciociaria

Presentazione

Continua la serie, che intanto sta assumendo la consistenza di una vera e propria *saga*, dei miei libri intitolati... *Storie dalle Valli*. Dopo *Storie dalla Val di Comino*, *Storie dalla Valmarecchia*, *Storie dalla Valle del Liri* e *Storie dalla Valle dell'Ausente* pubblico ora questo... *Storie dalla Valle dell'Amaseno*. La Valle dell'Amaseno, in generale ma, in particolare, i paesi che ne fanno parte, oltre all'omonimo comune di Amaseno, cioè Villa S. Stefano, Castro dei Volsci e Vallecorsa in provincia di Frosinone e Prossedi e Priverno in provincia di Latina, rappresenta una porzione di territorio della Ciociaria ancora poco conosciuto ma, tuttavia, ricchissimo dal punto di vista storico, archeologico, artistico, enogastronomico, culturale, religioso, spirituale e, infine paesaggistico.Le ragioni di questa misconoscenza da parte del grande fenomeno del turismo di massa sono essenzialmente due. Assenza di *marketing* e assenza di strade che rende questi borghi... *fuori mano*. Amaseno, uno dei paesi più ricchi di storia, arte, architettura e gastronomia della Ciociaria, e gli altri paesi della Valle che dal paese e dal fiume prende il nome, infatti, non sono facilmente raggiungibili, perché distanti dalle grandi arterie stradali. Lontani dalle due grandi arterie di comunicazione storiche, la Via Appia e la Via Casilina che attraversano la Ciociaria da nord a sud, la prima in provincia di Latina e la seconda in provincia di Frosinone, e lontana anche dall'Autostrada del Sole, il cui casello d'uscita più vicino è quello di Frosinone, distante trenta km. La strada più vicina resta la strada a scorrimento veloce che collega Frosinone a Latina, la cd. *Strada Statale 156 dei Monti Lepini*, il cui

tracciato è tipico di una strada ad alta percorrenza. Essa ha inizio dal quadrivio con la *SS6 Via Casilina* e la *SS 155 per Fiuggi* a nord-ovest di Frosinone, di cui rappresenta il braccio meridionale, e prosegue verso sud permettendo di raggiungere i principali comuni della zona dei monti Lepini senza attraversare, però, i centri abitati. Percorrendola è possibile raggiungere Ceccano, sia mediante la *SS 156 dir dei Monti Lepini*, sia mediante la *SS 637 dir di Frosinone e di Gaeta*, Patrica, Giuliano di Roma, Prossedi, Priverno, dal cui territorio comunale parte la *SS 699 dell'Abbazia di Fossanova* in direzione di Terracina, e infine Sezze. All'intersezione con la *SS7 Via Appia* entra nel territorio comunale di Latina e arriva nel centro della città dopo pochi chilometri. Pertanto costeggia anche il territorio del comune di Amaseno e quelli vicini di Pisterzo, Prossedi e Giuliano di Roma. Da poco più di una quindicina d'anni la Valle dell'Amaseno e i suoi paesi hanno conquistato il loro sbocco sul mare con l'inaugurazione della citata *SS 699 dell'Abbazia di Fossanova* già *nuova strada ANAS 255 dell'Abbazia di Fossanova*, una nuova strada statale che ha origine dal km 95 della *SS 7 Via Appia*, e termina allacciandosi alla *ex SS 156 dei Monti Lepini*. La strada fu inaugurata il 21 giugno 2003 e provvisoriamente definita come *strada ANAS 255 dell'Abbazia di Fossanova* (NSA 255). Ha ottenuto la classificazione definitiva nel 2011 col seguente itinerario: *Innesto con la ex S.S. n. 156 presso Prossedi - Innesto con la S.S. n. 7 presso Terracina*. La strada è poi entrata definitivamente nell'uso comune con la denominazione di *Terracina Prossedi* o *Prossedi Mare*. E, sempre a proposito di strade e di vie, antiche o moderne che siano, mi pare il caso di ricordare che uno dei tratti laziali più spettacolari e

suggestivi della *Via Francigena* è quello costituito dalla tappa n.5 che parte da Sezze e raggiunge l'Abbazia di Fossanova. Dal centro abitato di Sezze si imbocca uno sterrato che corre lungo le pendici della montagna, intorno si contempla un paesaggio di distese pianeggianti fino alla costa tirrenica. Si prosegue per circa 3 km., fino alla località *Madonna del Colle*, da qui si imbocca un altro tratto sterrato, inizialmente fitto di boscaglia, che conduce, dopo 1 km., sul selciato di Via Sorana. Si attraversano, quindi, le frazioni di Colle Rotondo e Ceriara, percorrendo un sentiero che costeggia un canale, fino a giungere nel centro abitato di Priverno. Si esce poi dal centro abitato di Sonnino per Via Crocifisso e si imbocca un sentiero che costeggia altro canale. Si prosegue per i successivi 6 km fino all'abbazia di Fossanova che, con la sua maestosa presenza, si rende visibile in lontananza al viandante che vi si avvicina.

Comunque, strade o non strade, *marketing* o non *marketing*, bisogna raggiungere assolutamente la Valle dell'Amaseno, bisogna andare ad Amaseno e negli altri borghi della valle, e non solo per assaggiare la buonissima mozzarella di latte di bufala Dop. Ma anche semplicemente per fare una piacevole passeggiata lungo le stradine e i vicoli medievali di borghi caratteristici, inseriti a ragione nel novero dei più belli d'Italia e vere casseforti di tesori d'arte. Di questi almeno tre sono da vedere e visitare con assoluta urgenza. E, infatti, tre capitoli di questo libro sono dedicati proprio a questi tre tesori dell'arte e dell'architettura religiosa. Il Trittico Bizantino del XIII secolo, recentemente restaurato, la Chiesa di Santa Maria dell'Auricola, posta su un colle fuori dal centro abitato di e la Statua Lignea del Cristo, risalente anch'essa al XIII secolo.

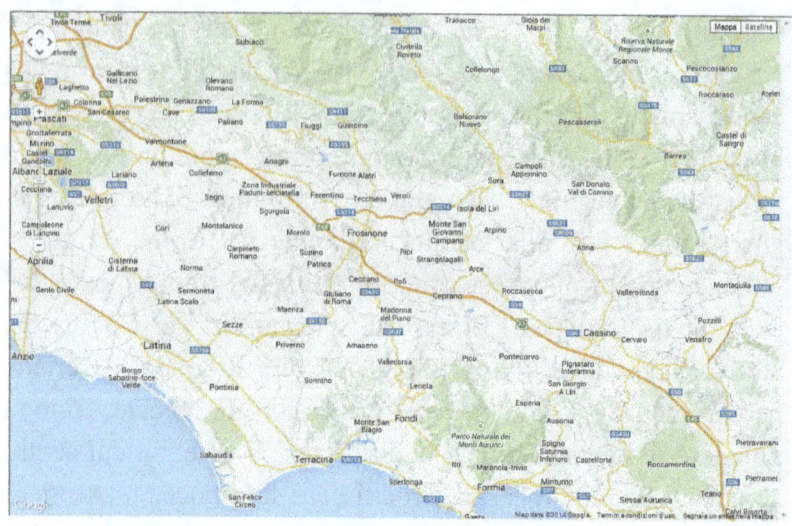

Nella cartina che raffigura il Basso Lazio si vedono distintamente al centro i paesi che fanno parte della Valle dell'Amaseno.

Allora voi fate una bella cosa... promettete a voi stessi. Questa estate e anche nelle altre stagioni, andate per paesi. Visitate questi paesi. La Ciociaria è piena di piccoli borghi ricchissimi di storie vere, curiose, commoventi, fantastiche, pazzesche, incredibili, che aspettano solo voi per essere raccontate e ascoltate.

A questo punto non mi resta che augurarvi… buona lettura.

Il Trittico Bizantino di Amaseno

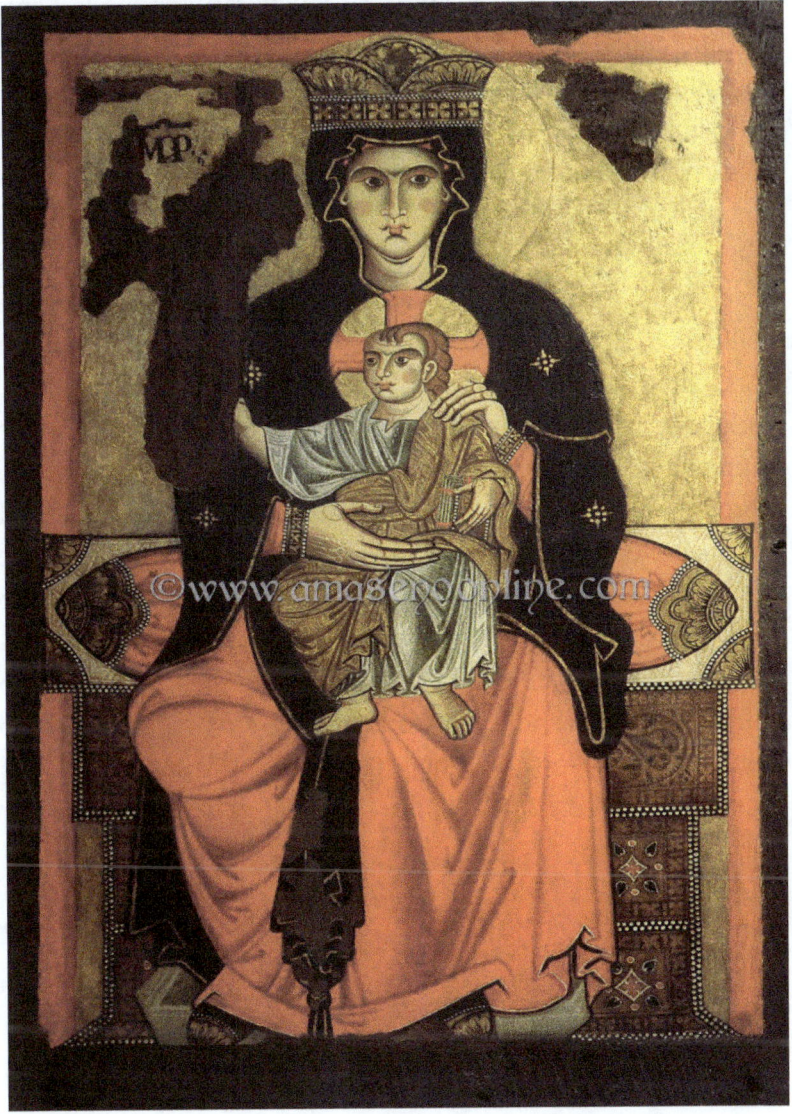

Nella foto una sola tavola del trittico Bizantino proveniente dalla chiesa Collegiata di S.Maria Assunta, raffigurante la *Madonna col Bambino in trono*, recentemente restaurato e riportato al suo antico splendore dalla Dott.ssa Lidia Del Duca. La composizione, dai colori vivaci, eseguita secondo i canoni dell'arte bizantina, è attribuita a scuola campana del XII - XIII secolo.

Oltre ad altre notevoli pitture murali ad Amaseno si può ammirare un Trittico Bizantino su tavola raffigurante la Santa Vergine con Bambino, San Nicola di Bari e Sant'Ambrogio di Ferentino. L'opera venne trafugata insieme ad altre opere d'arte nell'agosto 1977 e ne venne ritrovata solo una parte. E' conservata attualmente al Museo Civico e Diocesano *Castrum Sancti Laurentii*. Sempre su tavola, firmata da Gabriel Ferbursi 1581, è presente una splendida Madonna del Rosario con Santa Caterina e San Domenico, circondati da uomini e donne dell'epoca. A cornice dell'opera 15 misteri del Rosario per una dimensione di m 2,30 x 1,90. Altri dipinti sono su tela. Un'opera del Fasolilli, quello dell'abside, raffigurante l'imperatore Valeriano che condanna a morte il diacono Lorenzo che, incurante dei carnefici che gli preparano il supplizio, contempla nell'alto dei cieli Maria che ne viene assunta, quasi a presagire la sua destinazione finale. E quello sito nella cappella di san Lorenzo, simile a quello dell'altare. Nella sacrestia è conservata una tela del XVI secolo raffigurante la Vergine con Bambino che protegge Amaseno fortificata con torri e cinta muraria con i santi protettori Lorenzo e Tommaso Veringerio.

Il Santuario della Madonna dell'Auricola

Il Santuario di Santa Maria dell'Auricola o anche Santuario della Madonna dell'Auricola, sorge sulla cima del colle omonimo, a 270 metri di altitudine e a pochi km dal centro di Amaseno. E' visibile dal paese e la sua bellezza indiscussa la rende uno dei luoghi religiosi più importanti dell'intera Ciociaria. Secondo dati storici e di alcuni reperti rinvenuti nel 1896 si può dedurre che la costruzione del santuario sia da far risalire ai primi anni del XIII secolo ad opera dei monaci benedettini. Nel 1897, durante il restauro venne scoperto un sigillo abbaziale su cui era incisa sia la figura di un Abate che un'iscrizione che recitava: *Nicolaus Abbas Sce Marie De Auricola*. La scrittura in caratteri gotici della scritta non fanno che avallare ulteriormente l'ipotesi, ormai accreditata, che il Santuario fu realizzato all'inizio del secolo XIII. Visto dalla parte bassa del paese sembra un luogo fiabesco. Si erge su un'altura attorniata da colline coltivate a oliveti, distante dal centro abitato e incarna la quiete e la contemplazione. Sembra voglia richiamare gli abitanti della Valle dell'Amaseno alla riflessione e alla ormai perduta spiritualità. Lo storico Tomassetti ha ipotizzato che sia stata edificata dai monaci benedettini del ramo cistercense. L'intero impianto fu costruito in pietra calcarea locale scalpellata. Di grande pregio la facciata e il portale. L'interno, ricco di decorazioni e affreschi, ha una sola navata con cappelle asimmetriche ai lati, che restano le uniche testimonianze autentiche salvate dalle rovine post belliche. Prima dell'inizio delle opere di restauro del Santuario Madonna dell'Auricola, nel 1893, i Monsignori Diomede e Agabito Panici acquisiscono la proprietà. Di seguito

vi si insediano i Padri Francescani Recolletti della provincia di Sassonia in Germania. Duranti i lavori di ricostruzione, l'antica abbazia venne incorporata nella nuova struttura e contemporaneamente venne creato un piccolo convento. Nel corso degli anni successivi, in cui il santuario vedrà l'alternarsi di vari ordini religiosi, la proprietà del complesso passerà definitivamente alla Curia di Ferentino. A livello artistico e architettonico la chiesa mostra le caratteristiche dello stile tardo romanico a pianta rettangolare. Al suo interno sono custodisce opere di grande valore storico e artistico. Quella che spicca maggiormente è l'immagine della Vergine Maria considerata *taumaturgica* dai molti devoti pellegrini che si recano frequentemente al santuario. Sull'altare maggiore si può ammirare la Vergine in Trono detta anche *Del Perpetuo Soccorso*, realizzata intorno al XV secolo e di scuola napoletana. Altre opere pittoriche murali di notevole fattura artistica si possono osservare visitando l'interno del Santuario, in particolare, un affresco raffigurante San Francesco d'Assisi, una Madonna con Bambino e altri nei quali sono rappresentate figure di altri santi. Le opere furono tutte realizzate su commissione dei fedeli in nome della loro devozione ai santi raffigurati.

 A causa di molti anni di abbandono, una parte di questi affreschi risultano ammalorati ma mantengono inalterato il loro fascino e la loro bellezza. Il numero di figure che si possono ammirare sono molte e quindi è consigliabile effettuare un percorso che possa comprenderle tutte, gustando appieno l'atmosfera mistica e antica del Santuario dell'Auricola. Per i devoti ricordo che la festa in onore della Madonna si celebra la seconda domenica di luglio di ogni anno.

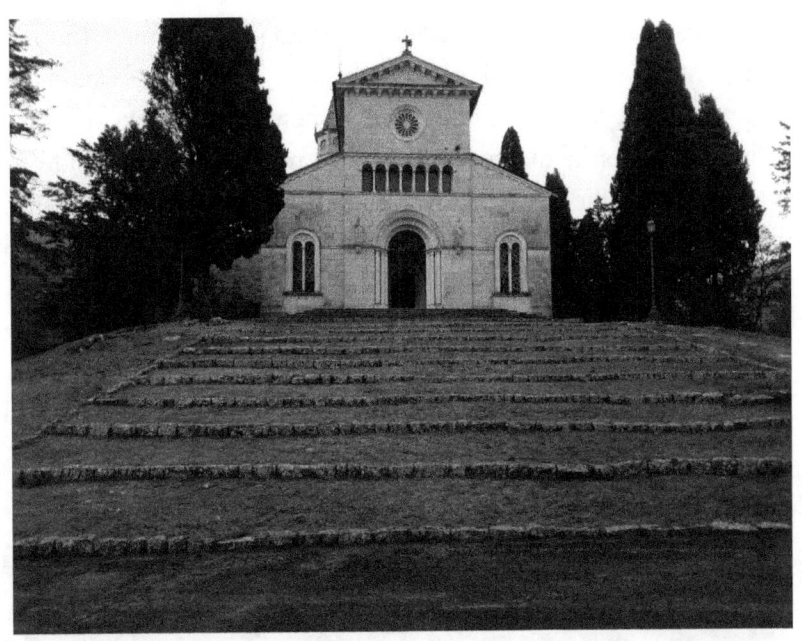

Se ci si volesse allontanare da Amaseno, non di molto, ma rimanendo comunque in zona, si potrebbe raggiungere Lenola e la vicina città fantasma di Ambrifi, uscendo da Amaseno in direzione di Castro dei Volsci e percorrendo la *SR 637 di Frosinone e di Gaeta*, già chiamata anche *SP Gruttina*. Giunti a Lenola, seguendo sempre la strada regionale, si può scendere nella piana per una visita a Fondi e al vicino Monastero o Eremo di San Magno.

Oppure, premesso che il Santuario Madonna dell'Auricola si trova in un luogo abbastanza isolato, oltre a una breve visita alla vicina Amaseno, per completare al meglio la gita consigliamo una passeggiata nei vicini borghi medievali di Prossedi e Pisterzo.

Questi antichi borghi, pur non avendo grandissime attrattive dal punto di vista artistico, si presentano molto ben conservati e, comunque, attraenti architettonicamente per la loro struttura urbana originaria di chiara impronta medievale, regalando al visitatore, specie se arriva dai grandi caotici centri urbani, la piacevole sensazione di fare un balzo indietro nel tempo e prestandosi, perfettamente, alla contemplazione estetica, alla meditazione e alla riflessione.

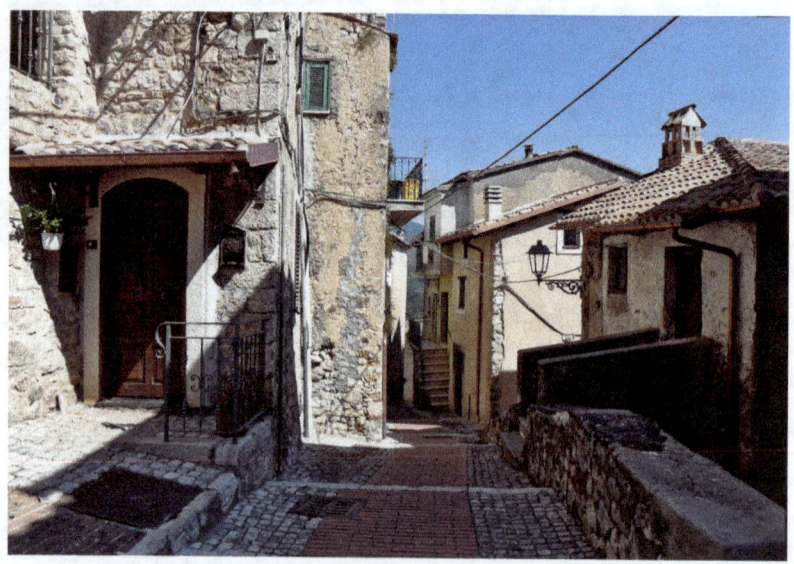

Nella foto uno scorcio caratteristico del centro storico di Pisterzo.

La statua lignea del Cristo deposto di Amaseno

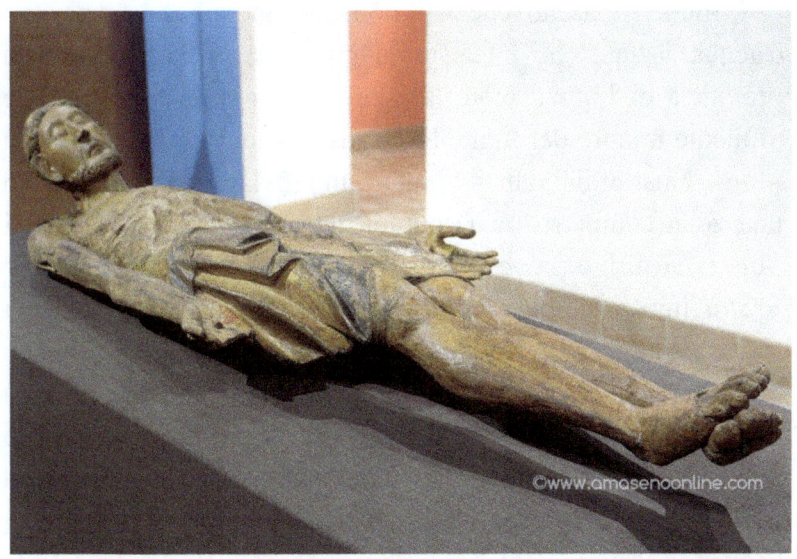

Il *Cristo deposto* è una scultura lignea policroma del XII secolo proveniente dalla chiesa Collegiata di S. Maria Assunta. Secondo il parere dei critici, questa statua insieme ad altre due coeve, raffiguranti San Giovanni Apostolo e la Madonna, che sono andate perdute, formava originariamente il gruppo della crocifissione o deposizione nella sacra rappresentazione del Venerdì Santo. Questa pregevole scultura, opera di autore anonimo del XII secolo, è stata recentemente restaurata a cura della Soprintendenza ai Beni Storici e Artistici del Lazio. Attualmente è conservata ad Amaseno (FR) nel Museo Civico e Diocesano *Castrum Sancti Laurentii*.

Amaseno il fiume dell'Eneide

Il fiume Amaseno, che da il nome all'intera Valle, è un corso d'acqua laziale che interessa la provincia di Frosinone e la provincia di Latina. Non va confuso con l'omonimo torrente affluente minore del fiume Liri. Nasce da un'altura denominata Monte Quattordici, alto 447 metri, in provincia di Frosinone, in una zona compresa tra i comuni di Amaseno e di Castro dei Volsci. Si dirige a ovest percorrendo una valle chiamata *valle Fratta* fino a lambire il paese di Amaseno. Riceve quindi da sinistra alcuni torrenti che scendono dai Monti Ausoni. Segna per breve tratto il confine tra le province di Frosinone e Latina per poi entrare definitivamente in quest'ultima, dove subito riceve da destra l'apporto idrico del suo principale affluente, il fiume Monteacuto, presso Prossedi. Continua il suo corso bagnando Priverno dove devia bruscamente verso sud entrando nell'Agro Pontino presso l'Abbazia di Fossanova. Dopo un percorso di circa 40 km, in località Ponte Maggiore nei pressi di Terracina, prende la denominazione di fiume Portatore e si affianca al canale *Diversivo Linea* che raccoglie le acque del fiume Ufente e del *canale Linea Pio VI*. Assieme a quest'ultimo sfocia nel mare Tirreno in località Badino. Una leggenda setina narra che fu lo stesso principe Ufente a chiedere agli Dei di essere trasformato in fiume. L'idea era quella di poter avvolgere in un caldo abbraccio la giovane regina Camilla, che andò a bagnarsi nelle sue acque. Da qui l'eterno conflitto tra Sezze e Priverno. Perché Camilla non perdono' Ufente per averla... *abbracciata con un sotterfugio*. Al di là della leggenda il fiume Amaseno rivendica particolare importanza per essere citato dal poeta Virgilio nei libri VII e XI

dell'Eneide. Nel Libro VII Virgilio definisce il fiume Amaseno come il *padre di nobili guerrieri*, riferendosi al popolo dei Volsci, non solo perché le sue rive erano abitate da nobili popolazioni, ma anche per le piene molto abbondanti che rendevano i terreni vicini fertili, offrendo così un abbondante raccolto. Invece, nel Libro XII il poeta Virgilio lo inserisce nella leggenda della Regina Camilla e di Metabo, suo padre e Re dei Volsci. Racconto che occupa un altro capitolo di questo libro.

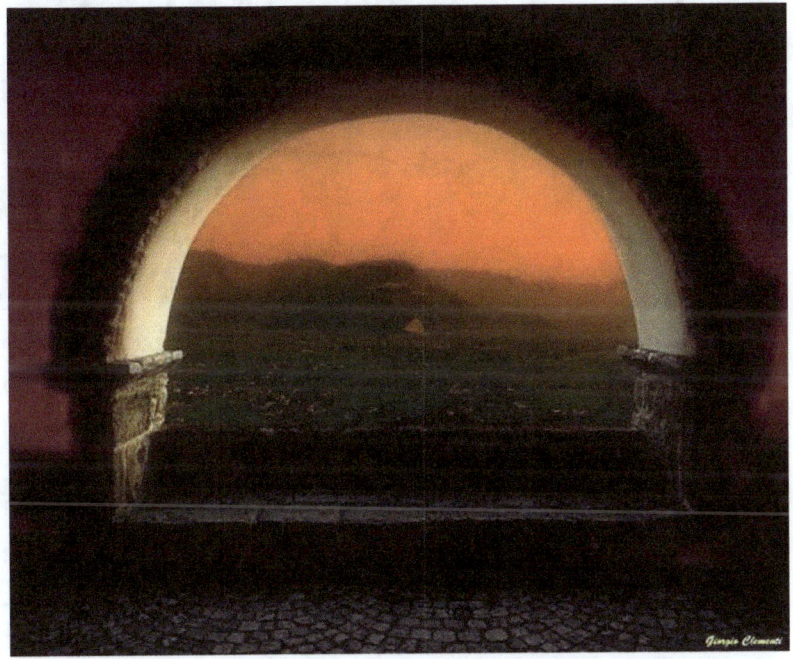

Nella foto di Giorgio Clementi, col quale mi complimento e che ringrazio vivamente, uno spettacolare, drammatico tramonto rosso sulla Valle dell'Amaseno visto dalla Loggia dei Mercanti di Maenza, LT.

Amaseno borgo medievale

Ma Amaseno si chiama anche una città, anzi un grosso paese, che prende il nome dall'omonimo fiume che, nascendo dall'omonima valle, trova la sua foce nel mar Tirreno a Terracina. Amaseno... *conta 4.000 abitanti e 14.000 bufale*, come autoironicamente dicono da queste parti, ed è situato nel cuore della Valle dell'Amaseno, territorio della Ciociaria situato al confine tra le due provincie di Frosinone e di Latina. Amaseno ha la fortuna invidiabile di possedere molti tesori d'arte e una storia ricca di memorie religiose, feudali e civili, che vale la pena di conoscere. Il primo che si accinse a scrivere la storia di Amaseno e a illustrare i suoi pregevoli monumenti fu Giuseppe Tomassetti, noto archeologo e storico di Roma (1848-1911).

Già *San Lorenzo*, fino all'anno 1872, Amaseno, ridente cittadina adagiata sulla verde Valle dell'Amaseno abbracciata dai Lepini e dagli Ausoni, offre al visitatore tutto l'orgoglio della sua ricca storia medievale con i suoi edifici di pregevole fattura artistica e architettonica. Il centro storico è caratterizzato da una cinta di mura turrite con cinque porte di accesso, Porta S. Maria, Porta del Caùto, Porta del Colle, Porta di Marco Testa, Porta Nova e da un dedalo di vicoli sui quali si affacciano portoni dai fini portali, caratteristiche cimase e slarghi con, all'estremità, le due chiese di S. Maria e di S. Pietro e Paolo, con il Castello *Rocca Castri* che, imponente, fa bella mostra di sé sulla parte più alta della collina.

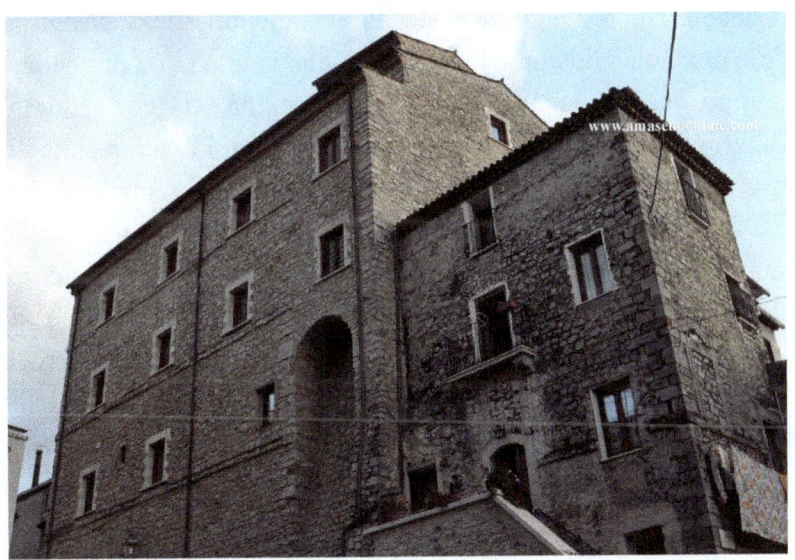

Nella foto dell'autore gli imponenti bastioni del Castello *Rocca Castri*.

Il Castello svetta sull'abitato di Amaseno con maestosa solennità e osserva silenzioso tutta la vallata e le montagne circostanti, antico confine naturale tra lo Stato Pontificio e il

Regno del Sud. E' una delle poche fortezze della famiglia dei Conti de Ceccano conservate nei luoghi dell'antica contea medievale (assieme al Castello dei conti di Ceccano di Arnara e di Maenza). Costruito nel XII secolo a difesa della valle dell'Amaseno dai Conti de Ceccano, nel XIII secolo venne fortificato per ordine di Landolfo II de Ceccano che fece riadattare la facciata, per ricavarne l'imponente scalone interno e costruire un massiccio torrione a più piani, il cd. mastio, che fu l'abitazione del signore del castello, collegato alla restante struttura da un ponte levatoio. Confiscato ai Conti de Ceccano da Bonifacio VIII per un breve periodo alla fine del sec XIII ritornò di loro proprietà fino al 1350, anno in cui passò ai Caetani. Dopo meno di un secolo venne confiscato da Martino V e donato a Giovanna II di Napoli, che vi alloggiò per qualche tempo. La vulgata vuole che la Regina, di consuetudini libertine, spesso trascorreva il suo tempo in compagnia di giovani locali e guardie che misteriosamente scomparivano, subito dopo aver soddisfatto gli appetiti sessuali della nobildonna, nei cunicoli al di sotto della fortezza. Successivamente la Regina donò S. Lorenzo e altri feudi ai prìncipi Colonna di Roma. Questa donazione generò una feroce disputa tra Caetani e Colonna. L'Ambasciatore spagnolo a Roma prese possesso *pro tempore* dei feudi e la fortezza divenne Regio Deposito Spagnolo fino al 1591. Nei secoli a venire i prìncipi romani si impossessarono del feudo ma il castello a poco a poco venne abitato dalla popolazione, che nel corso dei secoli snaturò l'aspetto originario di alcuni edifici. Nel 1965 il castello fu acquistato dalla Provincia di Latina e venne poi restaurato. L'edificio attualmente è composto da 4 piani e 25 sale. Degni di nota il ponte levatoio e la torre

rivellino, gli affreschi grotteschi del primo livello, risalenti al secolo XVI, un ampio salone con camino, portali con gli stemmi dei Caetani e la sala di San Tommaso ospitata al secondo livello. Il primo livello al piano terreno è arricchito da due archi gotici del secolo XII, da una caratteristica pavimentazione a ciottoli medievale e da un imponente scalone in pietra anch'esso del XII secolo, che permette l'accesso agli altri livelli. Nelle sale interne del terzo piano è allestito il Museo Civico e Diocesano di Amaseno, ricco di opere d'arte di valore inestimabile, tra cui una pala d'altare e un particolare Cristo deposto, entrambe del XIII secolo, in piu' il busto in argento di San Tommaso Veringerio, monaco cistercense e compatrono cittadino.

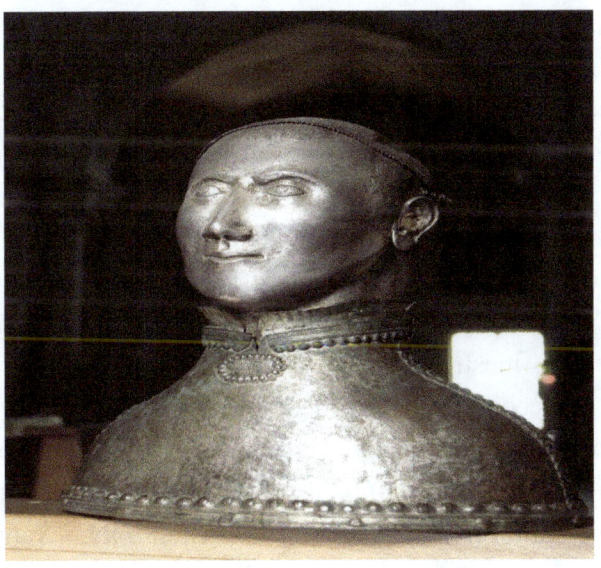

Il castello ospita anche il Civico Museo del Paesaggio, con numerose mappe storiche del territorio all'ultimo piano.

La rocca e gli edifici che gravitano attorno al suo perimetro costituiscono una sorta di cittadella, che con le sue forme massicce e la piccola torretta che domina il corpo della fabbrica principale, conserva la sua impostazione medievale originaria. Scendendo per gli stretti vicoli di Amaseno l'occhio è catturato da edifici che raccontano la storia di questo paese con le loro bifore, gli archi ogivali, i portoni con stemmi e fregi. La pietra modellata dalle mani esperte degli scalpellini locali, narra l'abilità e il buon gusto della gente del posto. In Piazza della Vittoria, alla quale si può accedere da piazza XI Febbraio attraverso Porta S. Maria, si trova la Chiesa Collegiata Santa Maria Assunta, monumento di rara bellezza medievale, che conserva al suo interno molti tesori d'arte. E' stata edificata da monaci cistercensi provenienti dalla Francia e consacrata l'8 settembre del 1177. La cronaca dell'evento è raccontata in due preziose pergamene, una in latino e una in volgare. La pietra calcarea locale con la quale è costruita, le colonne, gli archi ogivali e i superbi capitelli sapientemente lavorati da artisti locali, sotto la direzione di valenti architetti, attraggono l'attenzione del visitatore proiettandolo in un contesto solenne e austero, capace di raccontare la vita di quei monaci, instancabili cercatori di Dio e del suo mistero. La luce che filtra dalle strette finestre definisce gli spazi, stimola la ricerca delle forme e accompagna la meditazione, spingendo verso la necessaria ricerca del sacro, che in questo luogo si fonde col prodigioso. La Collegiata custodisce un sublime pulpito in pietra scolpita realizzato nel 1291, attribuito a Giovanni figlio di Nicola Pisano e ultimato dalla famiglia Gullimari, un magnifico coro ligneo del 1769 di Fioravante Frettazzi di Guardino e ancora affreschi della metà del XIII secolo, un

Cristo ligneo deposto del XIII secolo e tante altre opere che lasciano esterrefatti per il valore artistico e la loro pregevole fattura. Il primo studioso che scrisse la storia di Amaseno e ne illustrò i suoi pregevoli monumenti fu Giuseppe Tomassetti, noto archeologo e storico di Roma (1848-1911), che ne ebbe l'incarico dagli Eccellentissimi Mons. Diomede e Agapito Panici.

Amaseno è uno dei più vasti tra i 91 comuni della provincia di Frosinone. Il suo territorio, infatti, con le pianure, le colline e le montagne, raggiunge un'estensione di 77 kmq. Una passeggiata, rinfrancante per gli occhi e per l'anima è quella sui monti dalle groppe arrotondate, riuniti a gruppi e con valli minori che vanno dai 700 mt. fino ai 1090 mt. con la punta di Monte delle Fate, dove tra freschi boschi e aride scarpate si giunge in luoghi davvero ameni quali gli altipiani di Burano, Buranello, San Benedetto e Arcioni. Amaseno è famosa fin dall'antichità anche per le numerose sorgenti di acqua potabile. Se ne contano oltre trenta che sgorgano nel suo territorio. Le più note sono la fonte Donchei, le cui acque hanno proprietà diuretiche, la fonte degli Schiavoni, caratterizzata da un curioso fenomeno di intermittenza del flusso delle acque, la Fontana di Capo d'Acqua con la sua risorgenza di formazione carsica e la Fontana Grande che alimenta l'acquedotto pubblico. Le sorgenti incrementano il flusso delle acque del fiume Amaseno, che Virgilio chiama *Amasene pater* e *Amasenus abundans* (En. VII, 685; XI, 547) quando descrive la fuga di Metabo e di sua figlia Camilla. Popolo accogliente, quello di Amaseno, tanto da essere citato dal dialettologo e filologo Carlo Vignoli, nato a Castro dei Volsci nel 1878, morto a Roma nel 1938, che lo descrive così: ... *Amaseno ha qualcosa di caratteristico che*

lo distingue dagli altri paesi del Lazio e i visitatori ne serbano grata memoria non solo per le bellezze naturali e artistiche... ma anche per la cordialità degli abitanti, che sono ospitali, di umore gaio e socievoli ...

L'origine medievale di Amaseno ne assegna la data di nascita intorno all'800 d.C. attorno o presso a un'abbazia di monaci. Ma le prime notizie documentate risalgono al Mille; il paese si chiamava allora *San Lorenzo* e, di conseguenza, la valle era detta *Valle di San Lorenzo.* Il centro storico di Amaseno mantiene il caratteristico aspetto medievale, circondato da una cinta di mura turrite, in parte adattate ad uso di abitazione, in parte abbattute. Presso l'antica porta d'ingresso, detta porta di *Santa Maria,* si trova la splendida chiesa di Santa Maria (1165), notevole esempio di architettura gotico-cistercense, in pietra calcarea locale, squadrata e lavorata a scalpello. Questo tempio è teatro di un fenomeno miracoloso di cui daremo conto nel prossimo capitolo di questo libro.

La prodigiosa liquefazione della sacra reliquia di *San Lorenzo*

La vulgata vuole che Amaseno possieda un tesoro prezioso e unico conservato nella Collegiata di Santa Maria Assunta fin dal 1177, la prodigiosa Reliquia del Sangue di San Lorenzo Martire.

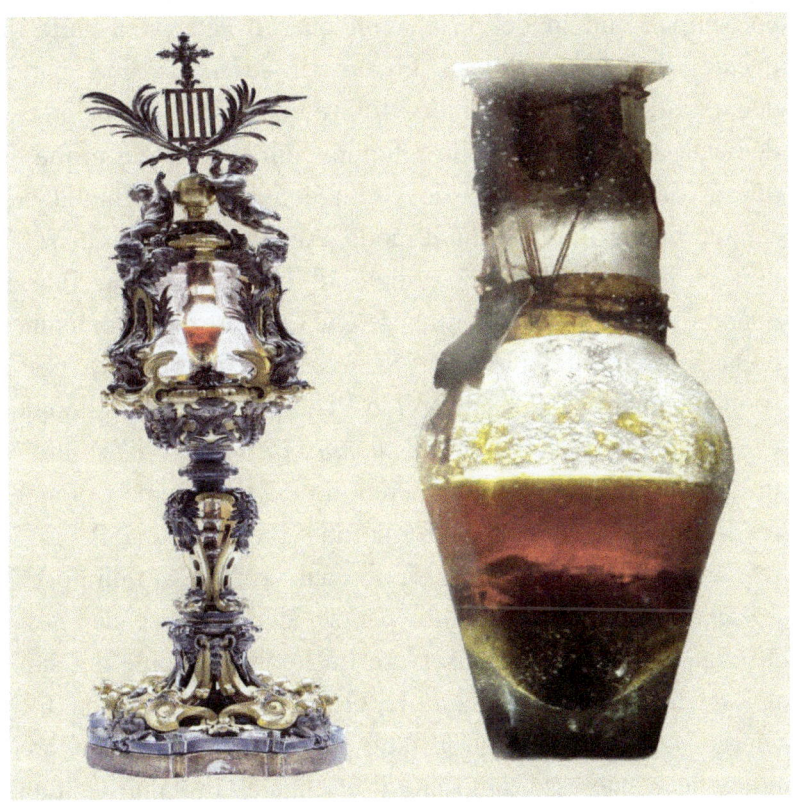

Nell'atto di consacrazione, una pergamena in latino e una in italiano volgare, oltre alle informazioni inerenti l'evento della consacrazione della chiesa, 8 settembre 1177, c'è una lista di

reliquie presenti nella chiesa in quel giorno solenne. Tra queste è menzionata una particolare reliquia definita in latino *de pinguedine s. Laurentii Martyris* e in italiano volgare *delle grassecze de santu Laurentiu martiru*. Si tratta di una fiala in vetro contenente una sostanza all'apparenza di colore bruno allo stato solido. Nel corso dei secoli, l'ampolla del sangue di San Lorenzo è stata custodita in diversi luoghi. In una stanza laterale della chiesa vi è un imponente e artistico armadio, costruito all'inizio del 1700, con quattro ante. Una parte di questo armadio, contiene gli arredi sacri, un'altra parte, decorata finemente, quasi a costituire una piccola cappella, era dedicata alla custodia delle reliquie. Non si conosce prima di questa data né il luogo dove era conservata l'ampolla del sangue di san Lorenzo, né il modo. Ancora agli inizi del 1600 non si hanno particolari notizie di questa reliquia, fino a quando viene notato con stupore che quel prezioso contenuto, nella ricorrenza della festa del Santo Martire il 10 agosto, passa spontaneamente dallo stato solido e compatto allo stato liquido. Come ricordano alcuni storici, *uomini di provata fede,* pare si tratti dell'allora vescovo di Ferentino e del Principe Colonna, feudatario di Amaseno, informarono l'allora Papa Paolo V regnante dal 1605 al 1621, il quale rimase ammirato dal *portento del Martire* e volle per sé alcune gocce di *questo prodigioso sangue* da conservare tra le altre reliquie dei santi nel sacrario della cappella da lui eretta presso la Basilica di S. Maria Maggiore in Roma. Il fatto prodigioso sicuramente creò notevole e interesse tanto che il cardinale Girolamo Colonna (1604-1666), signore di queste terre, fece racchiudere questa preziosa ampolla in un reliquiario d'argento.

Molto probabilmente, l'ampolla del sangue del santo e' l magnifico reliquiario attribuito alla scuola del grande artista Gian Lorenzo Bernini.Il grumo fisiologico che vi e' contenuto, durante l'anno appare in forma solida e di colore rosso scuro, ma, in occasione della festa del 10 di agosto di ogni anno, si liquefa, assumendo un bellissimo colore rosso vivo. Tale prodigio si ripete puntualmente ogni anno nei giorni a ridosso della festa del santo fin dagli inizi del 1600. C'è da dire che nel 1649 Paolo Aringhi, dell'Oratorio di San Filippo Neri, scrittore e archeologo, incaricato dal cardinale Girolamo Colonna, fu testimone di una liquefazione che egli riporta nel suo scritto *Roma subterranea novissima in qua post Antonium Bosium antesignanum, Joannem Severanum, Congr. Oratorii Presb., et celebres alios scriptores, antiqua Christianorum et precipue Martyrum Coemeteria illustrantur, Romae*, 1651. Ogni anno, dunque, nella ricorrenza della festa di San Lorenzo, il 10 agosto, si rinnova puntualmente questo fenomeno prodigioso, in modo spontaneo e senza ricorso a movimenti dell'ampolla provocati manualmente. In genere la massa impiega circa nove giorni per raggiungere il massimo grado della liquefazione, fino a raggiungere una fluida consistenza che permette al liquido di muoversi liberamente nell'ampolla se questa viene appena scossa. Allo stato liquido la sostanza appare fluida e trasparente alla luce, cosa impossibile quando è allo stato solido, lasciando chiaramente vedere un deposito sul fondo di terra e cenere e un pezzo di pelle che galleggia liberamente in esso. Questo fatto prodigioso in alcune occasioni si è verificato anche in altri periodi dell'anno. Nella Chiesa di Santa Maria Assunta dove e è custodita negli anni 1754 e 1759, in occasione della visita del Vescovo diocesano Pier Paolo Tosi, il

3 ottobre 1954 davanti al Vescovo diocesano Tommaso Leonetti. il 1 settembre 2001 alla presenza di un pellegrinaggio di San Lorenzello (Bn). Sia in occasione di pellegrinaggi della stessa reliquia: il 15-21 ottobre 1967 a Firenze il sangue si è liquefatto due volte, il 21-28 settembre 1969 a Milano il sangue rimase sciolto per tutta la settimana. E, anche in occasione del pellegrinaggio a Malta nella cittadina di San Lawrenz nell'isola di Gozo il 24 e 25 luglio 2014. C'è da dire che in questi casi la liquefazione avviene in modo improvviso e spontaneo. Oltre al prodigio annuale della liquefazione c'è da annotare un particolare che lascia ulteriormente stupiti, la sommità dell'ampolla di vetro presenta una evidente rottura, una crepa, con la mancanza di una scheggia vitrea. La fiala, poi, è chiusa semplicemente con un tappo di semplice garza e relativi sigilli in ceralacca. Tale frattura, che impedisce la chiusura ermetica del contenitore, permette uno scambio gassoso tra l'esterno e l'interno della fiala e il materiale che è contenuto all'interno non subisce alcuna corruzione o diminuzione della massa.

La Leggenda della regina amazzone Camilla

Camilla è figlia di Casmilla e di Metabo, tiranno di *Privernum*, uno dei principali centri della terra dei Volsci. Viene considerata la capostipite di tutte le donne ciociare, belle, attraenti e indomite guerriere, che il poeta Libero de Libero così descrive nella sua ode *Ascolta la Ciociaria...*
Tu non conosci la donna ciociara stretta al busto da lacci mordenti, il suo passo che musica i fianchi allunga la strada, accorcia il respiro di chi la vede la prima volta: la sua veste che freme gentile cela una fratta rovente di spine, brucia la mano chi tocca la rosa. La gente frettolosa non può capire se non ha bevuto il tuo elisire: o Ciociaria colore di prugna, sospiro di menta, sapore d'uva, che nelle valli ti vanti dei castani e parli col nitrito dei polledri: gli ori delle chiese, il grano nelle case sono i cimeli delle tue guerre.

Quando il padre viene cacciato dalla sua città a causa del duro governo, porta con sé Camilla ancora in fasce. Della madre di Camilla, mai citata, non si sa nulla, forse è morta nel dare alla luce la figlia. Durante la fuga, braccato da bande di concittadini, Metabo giunge sulla riva del fiume Amaseno gonfio per le piogge abbondanti al punto da non poter essere guadato. Il re avvolge la piccola Camilla nella corteccia di un albero, la lega alla sua lancia e la getta sull'altra riva del fiume. Ormai raggiunto dai suoi avversari, si tuffa in acqua e attraversa il fiume a nuoto. La leggenda narra che Camilla sia arrivata sull'altra sponda del fiume Amaseno sana e salva perché il padre la consacrò alla dea Diana, da questa consacrazione infatti le sarebbe derivato il nome Camilla, che significa... *consacrata agli dei*).

Dopo la fuga da Priverno, nessuna città accoglie Metabo né egli, a causa della sua grande fierezza, si piega a chiedere aiuto. La piccola Camilla, pertanto, cresce con il padre nei boschi, tra gli animali selvaggi e i pastori, nutrita solo con latte di cavalle selvagge. Appena comincia a muovere i primi passi, Metabo le dona arco e frecce e le insegna ad usarli. Camilla non indossa vestiti, ma solo pelli di tigre e ha un fisico perfetto. Veloce al punto di superare il vento ma al tempo stesso donna di grande avvenenza. Camilla è una guerriera, cresce addestrata sin da bambina all'uso delle armi, al combattimento e alle tecniche militari. Addirittura si narra che, come le Amazzoni, si fosse arsa una mammella per essere più agile nell'uso dell'arco. Sembra provare amore solo per le armi dopo essersi votata alla verginità eterna, come Diana, la dea alla quale il padre l'aveva affidata quando era ancora bambina. Questa fama di guerriera invincibile, nel tempo porta Camilla – ormai cresciuta – a guidare una schiera di cavalieri Volsci e un'armata di fanti con armature di bronzo. Al suo seguito anche altre donne guerriere, tra cui la fedele amica Acca. Camilla non sa filare e non conosce i lavori femminili, ma è abituata a sopportare fin da ragazza i duri scontri ed è velocissima nella corsa. La ammirano le madri e tutta la gioventù che si riversa dalle case e dai campi, ad ammirarla e festeggiare mentre avanza in corteo alla testa della sua schiera. Un regale mantello le copre le spalle, un diadema d'oro le orna la testa, porta con disinvoltura la faretra licia e, come pastorale, un'asta di mirto, sormontata da una punta. Quando Enea giunge nel Lazio per scontrarsi con i Rutuli, Camilla soccorre Turno alla testa della cavalleria dei Volsci e di uno stuolo di fanti. La sua figura e la sua baldanza incutono spavento. Turno, che pure ammira il nobile gesto e il

coraggio di Camilla, decide che la sua alleata deve affrontare sola la pericolosa cavalleria tirrenica, riservando a sé il compito di contrastare e battere Enea. Gli atti di valore di Camilla non si contano. Fa strage di nemici, si lancia in ogni mischia, insegue e colpisce a morte ogni avversario che vede, affronta ogni pericolo. Camilla crea lo scompiglio nei pur forti Etruschi e mette in fuga le schiere nemiche al punto che deve intervenire il re Tarconte per fermare i suoi ormai in rotta. Ma il perfido Arunte la segue nella battaglia per cercare di sorprenderla. E coglie l'occasione quando essa si presenta. L'eroina, avida di ricca preda, scorge il frigio Cloreo, che in patria era sacerdote di Cibele. Il guerriero sfoggia un'armatura abbagliante d'oro e porpora, coperto da una clamide color del croco mentre scaglia frecce dalle retrovie col suo arco cretese. Camilla si mette al suo inseguimento accecata dalla bramosia di impossessarsi delle sue armi. Allora il giovane etrusco, nascosto tra la boscaglia e invisibile all'eroina, le scaglia alle spalle una lancia guidata dal volere divino di Apollo che la ferisce a morte, le trafigge il costato e sbuca appena sotto al seno. Accorrono trepidanti le sue compagne per soccorrerla. Camilla, indomita, si strappa la lancia, ma la punta resta incastrata tra le costole. Ormai morente si sente venir meno, cade e affida ad Acca, la sua compagna più fedele, un ultimo messaggio: informare Turno della sua morte affinché entri in battaglia e difenda le terre dai Troiani. Arunte fugge, ma viene trafitto dalla freccia di Opi, ninfa del seguito di Diana. La morte della vergine Camilla sarà il preludio della sconfitta dei Rutuli e degli Italici tutti, stanziati nell'Italia meridionale. Turno, a sua volta, riuscirà a sconfiggere moltissimi nemici, ma sarà ucciso da Enea nel duello finale.

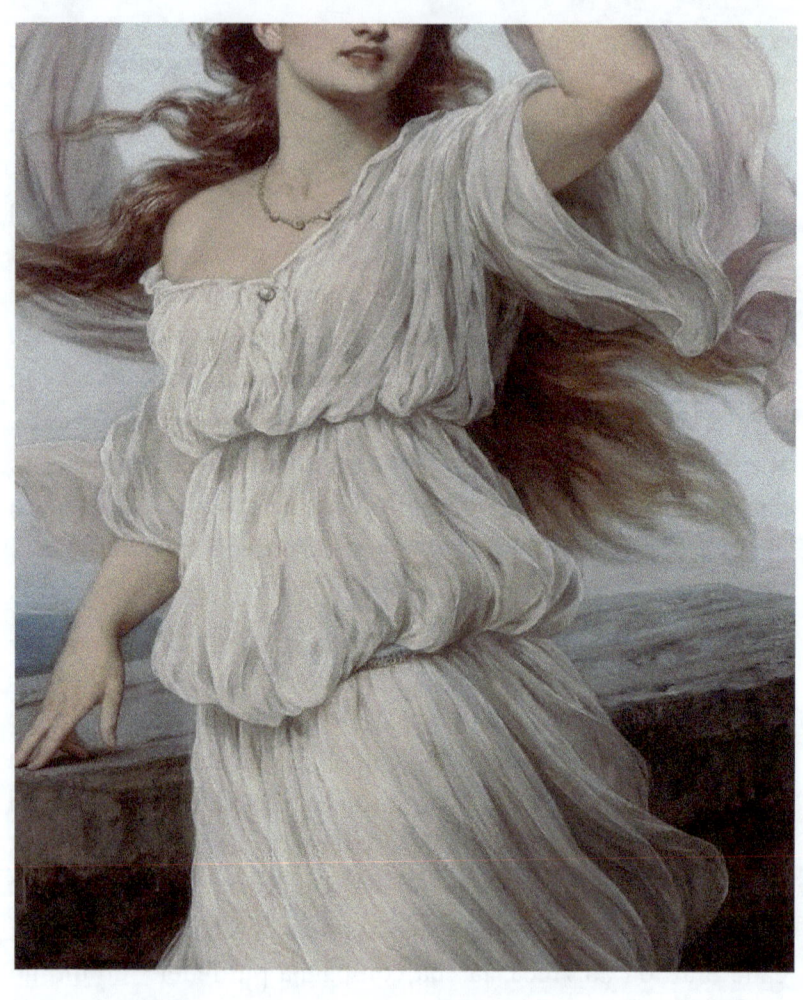

La riproduzione di una stampa d'epoca raffigura la bella Regina vergine Camilla.

Il Trionfo di Camilla
Dramma in Musica di Silvio Stampiglia

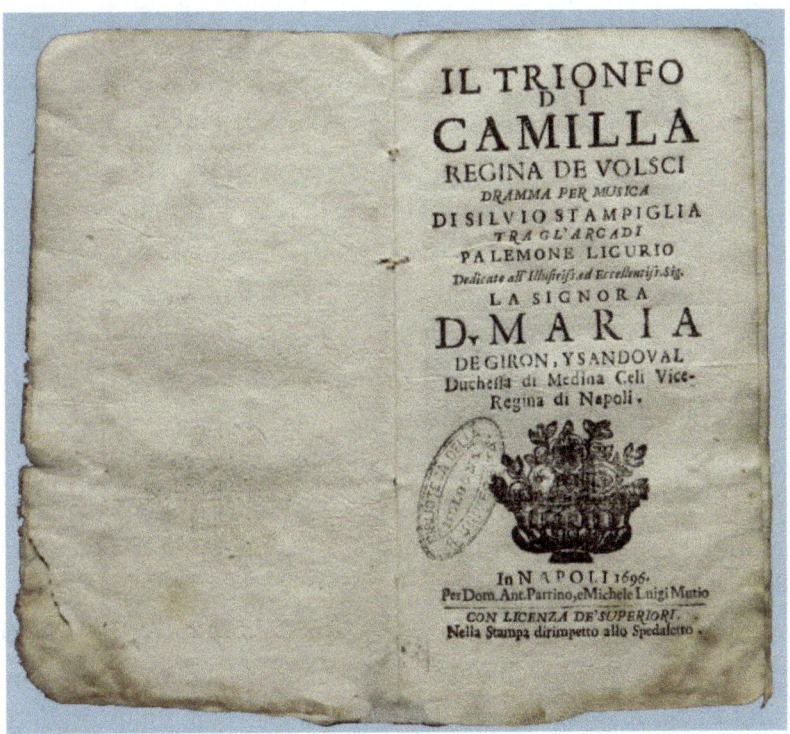

La leggenda di Camilla, la regina amazzone e vergine, capostipite del valoroso popolo ciociaro e campionessa di tutte le donne, divenne anche un'opera musicale. A lungo attribuita al fratello di Giovanni Bononcini, Antonio Maria, l'opera godette nel Settecento di uno straordinario successo. Nel corso di trent'anni venne diffusa in una ventina di piazze teatrali italiane, mentre a Londra raggiunse l'impressionante numero di cento repliche tra il 1706 e il 1728.

Già dal 1698 il compositore aveva provveduto a una rielaborazione della partitura, *La rinnovata Camilla*: Roma, Teatro Tordinona. Il dramma era il primo libretto originale di Silvio Stampiglia, testo anch'esso destinato a vasta fortuna settecentesca, intonato per ben trentotto volte a opera di grandi maestri come Leo, Vinci e Porpora che lo mise in musica, oltre che per Barcellona nel 1755, nel 1740 e nel 1760 a Napoli, a ben sessantaquattro anni dalla intonazione di Bononcini.

Nel primo atto Camilla, travestita da pastorella, è giunta nella campagna dei Volsci, col proposito di rovesciare l'usurpatore re Latino dal trono che spetta a lei di diritto. Giunge un gruppo di cacciatori. Tra di loro Prenesto, figlio di Latino, rischia di essere ucciso da un cinghiale, che Camilla prontamente abbatte, facendo innamorare di sé il principe. Intanto Lavinia, sorella di Prenesto, ospita nella reggia, travestito da schiavo, il re nemico Turno, suo amante. Mentre Camilla ordisce un complotto contro Latino, questi impone alla figlia di trovarsi uno sposo.

Nel secondo atto proseguono intrighi amorosi e complotti politici. Camilla si dimostra estremamente attiva: dapprima, alla vista delle statue degli avi, giura vendetta contro Latino; quindi si rivolge direttamente al popolo per sobillare alla lotta; infine, contesa tra l'amore per Prenesto e la fedeltà alla patria, viene introdotta a corte.

Nel terzo atto Latino e Turno si alleano contro Camilla, la cui identità viene intanto scoperta dalla cameriera di Lavinia. Fatta prigioniera, la coraggiosa principessa è liberata da Prenesto, che nonostante l'odio tra le famiglie continua ad amarla. Durante un banchetto viene annunciata una rivolta popolare: Camilla e i suoi alleati hanno sconfitto le truppe del

re Latino. L'amore però trionferà sulla rivalità politica: le nozze tra Camilla e Prenesto cancelleranno infatti la discordia tra i due popoli.

Nel confezionare il libretto, Stampiglia si avvalse di una serie di collaudati espedienti drammaturgici (travestimenti, personaggi e sentimenti stereotipati), proponendo tuttavia anche situazioni inconsuete (la scena delle statue, che ritroveremo nell'*Achille in Sciro* di Metastasio) e un personaggio originalissimo: la protagonista, una donna capace di assumere molte caratteristiche dell'eroe virile, insieme amante principessa e guerriera e, al termine del dramma, capace anche di legiferare, assicurando la pace al suo popolo. Una sorta di Maria Teresa ante litteram. La vicenda è articolata in ben cinquantasette numeri musicali, uno dei dati che pone questo dramma al di là delle riforme di Zeno e Metastasio. L'interesse della partitura risiede in particolare nelle arie, cui è riservata una cura notevole: la maggior parte appartengono alla forma *grande* col *da capo*, accompagnate non più dal solo basso continuo, ma dall'intera orchestra d'archi. La struttura formale si differenzia a seconda che si tratti di un'aria complessa, vasta e articolata, piuttosto che di uno spensierato movimento monotematico in forma di danza, un minuetto, ad esempio, impiegato nel caso di un'aria breve o di un duetto. Celebre è l'animata sinfonia d'apertura, la cui novità di scrittura impressionò non poco il pubblico londinese.

L'antica *Privernum*
dove l'archeologia diventa opulenza

L'antica *Privernum*, dove l'archeologia si svela in tutta la sua ricchezza e opulenza, era una colonia romana fondata alla fine del II secolo a.C. nella Valle dell'Amaseno. Pare tuttavia che la sua storia possa essere molto più antica. E' collocata in località *Mezzagosto*, un'area rurale molto suggestiva, con lo sfondo dei Monti Lepini. Al tramonto, l'area archeologica è bellissima, infatti, si aprono scorci suggestivi del paesaggio urbano della città. Addentrandoci nell'area archeologica vera e propria, tra le testimonianze monumentali troviamo le *domus* di età repubblicana con impianti che ruotano intorno a grandiosi atri, peristili e ricchi pavimenti musivi. Sono stati rinvenuti dei mosaici davvero pregevoli, come la *Soglia Nilotica*, con accesso a un ambiente decorato da un pregiato mosaico che riproduce piante, animali e scene di vita sul Nilo. I mosaici sono al Museo Archeologico a soli cinque chilometri.

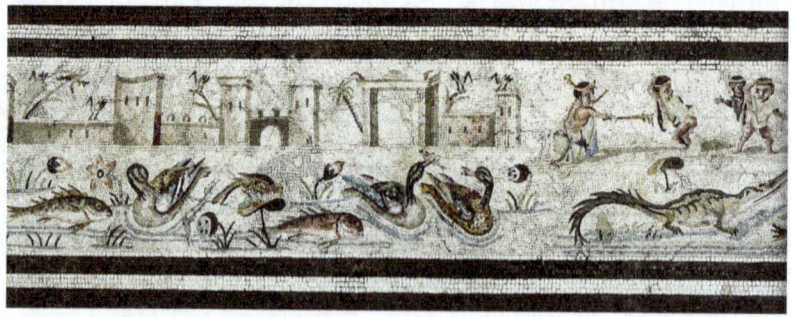

Nell'area del sito, il visitatore può ammirare anche i resti di un teatro con una grande piazza porticata, con alle spalle un

edificio termale costruito dopo il II secolo d.C. Gli archeologi hanno svelato una città davvero opulenta. Scavi più recenti hanno rimesso in luce anche la fase altomedievale della città racchiusa all'interno di una poderosa cinta muraria. *Privernum* comunque, è stata una città molto importante. Quella che vediamo oggi è solo una parte. Non se ne conosce né l'esatta estensione né è possibile fare una stima sul possibile numero di abitanti. L'attuale estensione del sito però è di circa 12 ettari, ma sappiamo che la città è molto più grande. *Privernum* dunque potrebbe riservare ancora delle sorprese. Possiamo vedere anche un edificio ecclesiastico da identificare con ogni probabilità con la cattedrale medievale. Tutto fa pensare a una città davvero molto ricca, dai materiali estremamente pregiati rinvenuti. Per capire l'importanza di *Privernum*, dobbiamo riflettere sulle dinamiche della politica in periodo repubblicano. Non era Roma ad avere il predominio politico, che dipendeva soprattutto dalle città del Lazio, procacciatrici di eserciti, perché liberi municipi. *Privernum* ci rivela che, nel III secolo, viene introdotto un modo nuovo di costruire. Qui troviamo il sistema cementizio, che è utilizzato anche nel camminamento di ronda. Grazie al cementizio arrivano anche le volte a botti e a crociera. Le campagne di scavo che si sono susseguite hanno rivelato la grande ricchezza di questa antica città con ville patrizie, mosaici, strade e la galleria. Gli antichi abitanti della città di *Privernum*, come accadde anticamente ad altre città simili, abbandonarono progressivamente la pianura per spostarsi in collina. Fu così che nacquero nuovi nuclei abitati, come appunto quello della moderna Priverno.

La Priverno moderna e i suoi monumenti

Proprio a Priverno è iniziata la mia splendida galoppata in Ciociaria. Infatti comincia a Priverno, nella sua monumentale Piazza del Comune, il mio lungo viaggio di... *Paesologo per caso*. E non a caso. Scusate il bisticcio di parole. Perché le origini di Priverno risalgono al periodo protostorico laziale. Benché vi siano testimonianze che fanno risalire la fondazione dell'antica *Privernum* ad almeno quattro secoli prima di Roma, quindi al XII secolo a.C.. Restano alcuni ruderi di tale antico centro. Le prime notizie storiche certe sono opera di Tito Livio.

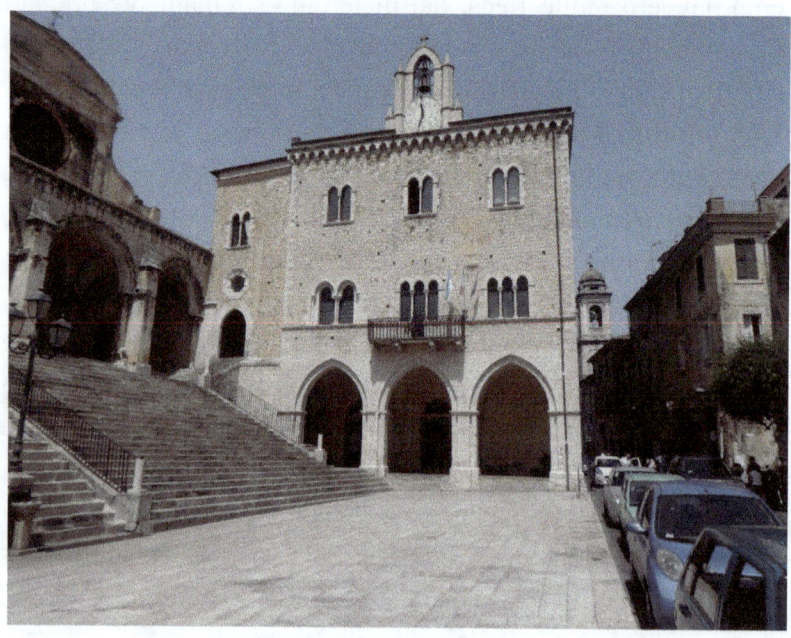

Nella foto dell'autore il Palazzo Comunale di epoca medievale e in stile gotico che campeggia in Piazza Giovanni XXIII a fianco della Concattedrale.

Ma procediamo con ordine. Così descrivo nel mio libro la mia gita a Priverno. *Oggi la mia cavalcata paesologica si svolge totalmente in provincia di Latina. La meta della prima mattinata è Priverno. Per raggiungerla più velocemente, una volta superata Terracina, consiglio di imboccare l'antica Via Appia* (la Regina Viarum) *e, al primo svincolo, svoltare a destra, per percorrere la nuova superstrada Terracina-Prossedi: un nastro d'asfalto a sole due corsie, un po' stretto in alcuni tratti, ma senza grande traffico, quindi abbastanza scorrevole. Dalla costa porta nell'entroterra e, incuneandosi tra i Monti Lepini e attraversando la Valle dell'Amaseno, arriva fino a Frosinone, nel cuore della Ciociaria Felix. Percorrendo la stessa strada si ha la possibilità di raggiungere l'Abbazia di Fossanova che ha una sua uscita dedicata, ben indicata e visibile, e che consiglio vivamente di visitare. Dopo qualche chilometro dall'Abbazia, che si vede benissimo in basso a sinistra, si esce dalla superstrada per raggiungere l'abitato di Priverno. Non è difficile arrivarci, perchè nonostante le strade sono strette, le indicazioni sono buone e doviziose e pure se non ci fossero, la città si vede benissimo in alto a sinistra, maestosa e ritta sulla sommità della collina sulla quale è stata fondata. Bisogna percorrere ancora 4/5 km dalla periferia della città fino al centro storico. Ma prima di iniziare la salita bisogna stropicciarsi gli occhi, alla vista di un mega edificio giallo, un cubo informe, grande quanto brutto. Sembra un enorme insediamento di miniappartamenti costruiti dall'ex istituto case popolari. Bisognerebbe appuntare una medaglia sul petto dei progettisti per averla fatta in barba a tutte le più ovvie e comuni norme di impatto ambientale e poi radiarli dall'albo*

perché non commettano altri danni simili su nessun altro paesaggio. In prossimità del centro dappertutto vedo delle svolazzanti bandiere colorate. In barba anche al lutto nazionale deciso per la giornata di oggi. Non sono nè listate a lutto nè a mezz'asta. Chiedo in giro di che si tratta. Mi rispondono che dal 2 al 9 Giugno qui si festeggia il Palio del Tributo: dal XVI ° secolo le contrade e i paesi vicini sorti sul suo territorio (Roccagorga, Prossedi, Sonnino, Maenza e Asprano) erano obbligati a versare a Priverno il loro tributo. Se sapessero che ora c'è chi festeggia....!

Da vedere a Priverno, nel centro storico, magari percorrendo a piedi il decumano centrale, che parte dalla Piazza nuova e arriva fino alla Porta Napoletana, il Palazzo del Municipio e gli altri numerosi palazzi antichi che contornano la Piazza Centrale, dedicata a Papa Paolo XXIII, ospitante la famosa Fontana dei Delfini, i Musei della Matematica, il museo Archeologico e gli Storici Archivi Comunali.

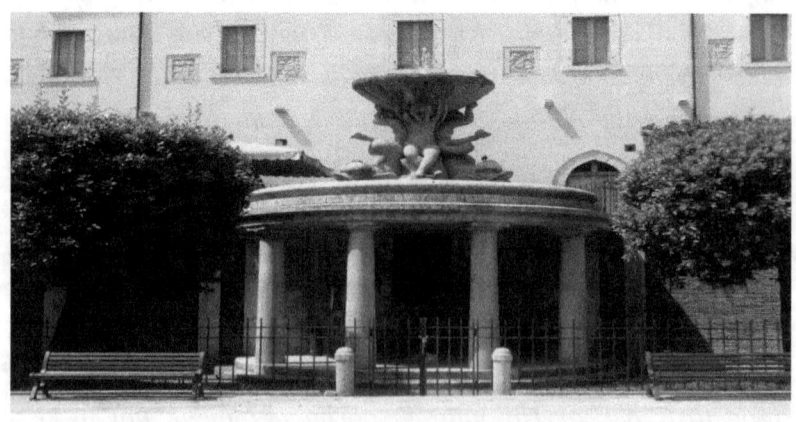

Nella Foto la fontana dei Delfini risalente al XIX secolo.

Sempre a Priverno raccomando, in modo particolare di visitare la Concattedrale di Santa Maria Annunziata, posta vicino al Palazzo Comunale, consacrata da Papa Lucio III nel 1183. Conserva interessanti opere d'arte, tra cui una tavola raffigurante la *Madonna d'Agosto*, ritrovata prodigiosamente nel 1143.

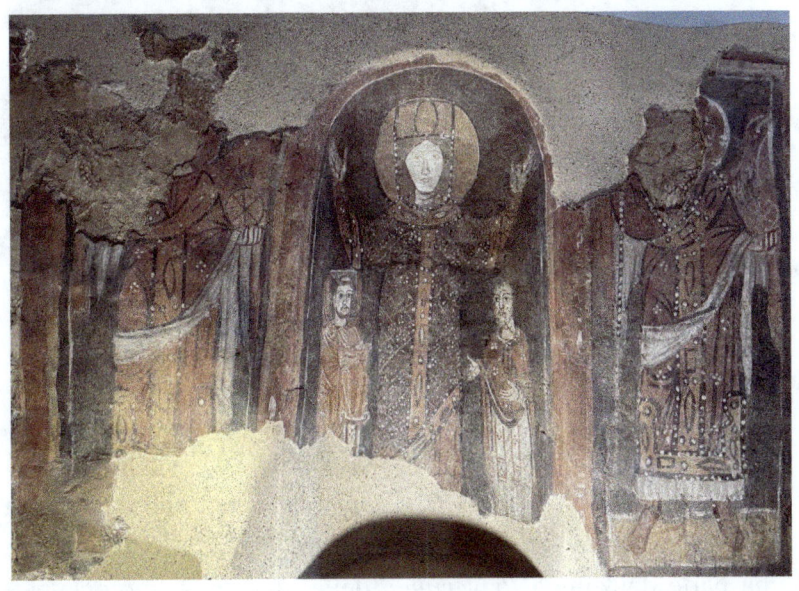

La foto raffigura lo straordinario affresco della Madonna d'agosto.

E, in una delle cappelle laterali, una reliquia di rara importanza, il cranio di San Tommaso d'Aquino, patrono della città e della diocesi di Priverno. L'edificio nel corso del tempo è stato più volte rimaneggiato, tanto che adesso la sua architettura è *baroccheggiante*.

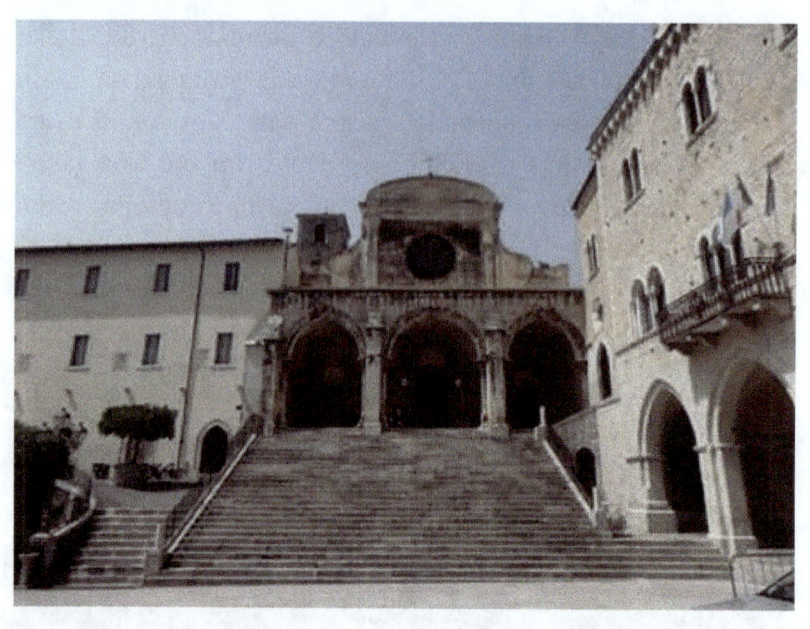

Nella foto dell'autore sono ritratti il Palazzo del Municipio e la Concattedrale di Santa Maria Annunziata, entrambi in stile gotico, entrambi affacciano sulla monumentale Piazza V. Emanuele.

Di grande rilevanza e certamente da visitare l'area archeologica dell'*Antica Privernum*, ubicata nella piana di *Mezzagosto* lungo la *SS 156 dei Monti Lepini*. Corrisponde a una parte dell'antica *Privernum*, della quale ci siamo occupati diffusamente nel capitolo precedente, che conserva un tratto della cinta muraria di epoca romana, tre case patrizie di epoca repubblicana, un grande edificio termale e i resti di un tempio, da alcuni identificato come il *Capitolium*. Gli scavi hanno portato alla luce raffinatissimi mosaici di età ellenistica che ornavano i pavimenti. E, negli scavi della fine del settecento, furono rinvenute la colossale statua di Tiberio seduto, ora esposta nei Musei Vaticani e una testa in marmo

dell'imperatore Claudio, un busto sempre di Claudio e un altro del generale Germanico, sempre conservati nei Musei Vaticani.

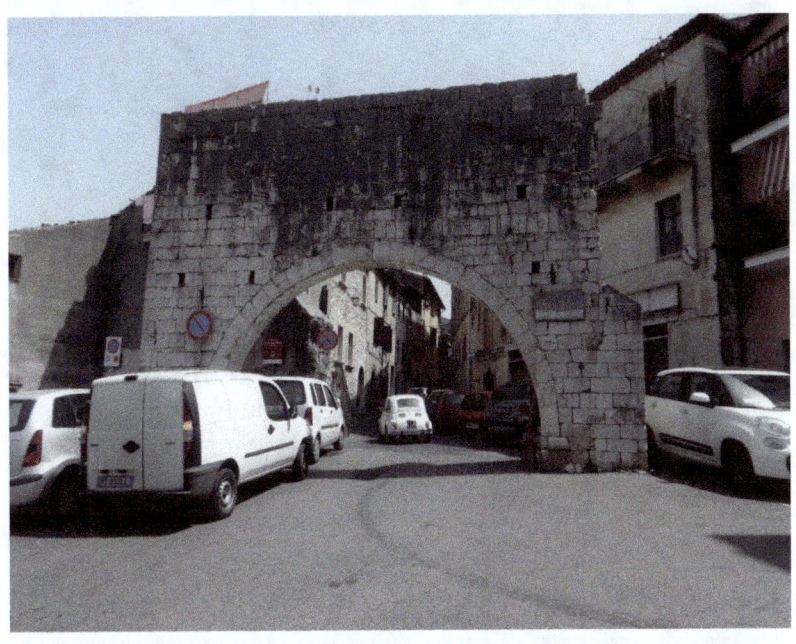

Nella foto dell'autore l'arco a tutto sesto di Porta San Marco (ex Porta Romana) distrutto da un incendio e ricostruito nel XII secolo.

...Vado via a malincuore da Priverno. E, per tornare indietro, imbocco a ritroso la Prossedi-Terracina, dirigendomi verso il mare.

A questo punto vi lascio con un consiglio appassionato. Se avete tempo, e se non lo avete trovatelo, fate un salto a Roccagorga che, da Priverno, dista solo 10 km., e sarete ripagati dalla spettacolare visione barocca della Piazza VI Gennaio 1913.

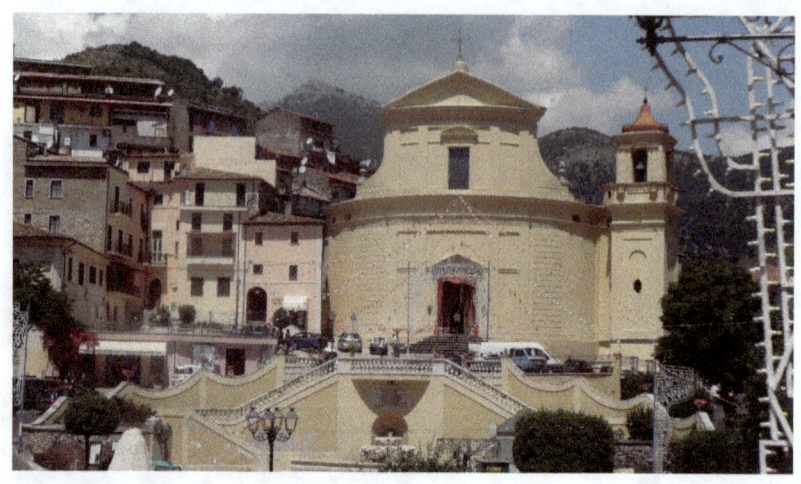

Nelle due foto, entrambe dell'autore, uno scorcio della Chiesa Collegiata dei Santi Leonardo ed Erasmo, in Piazza VI Gennaio 1913 e in contraltare la scalinata monumentale posta dal lato opposto..

L'importante gastronomia nell'economia della Valle dell'Amaseno

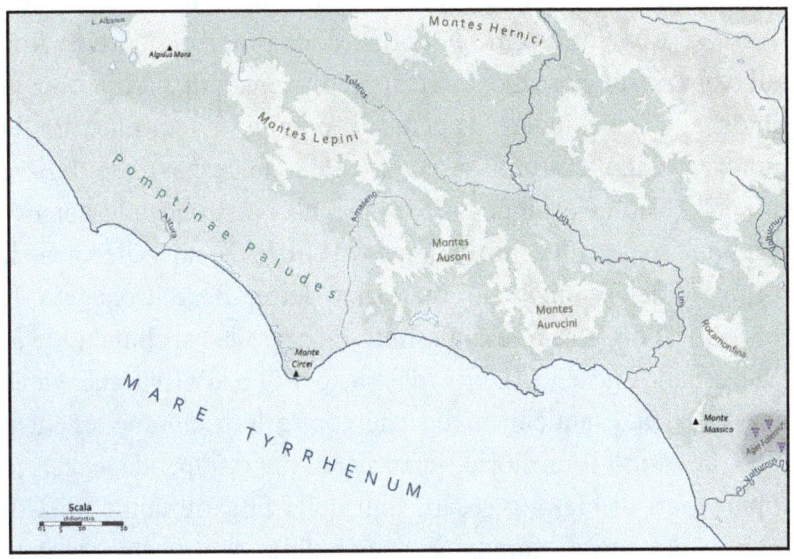

La Valle di Amaseno è un'area turisticamente omogenea caratterizzata da tre fattori determinanti, la vicinanza con il mare e la Riviera d'Ulisse, la forte presenza artistica e spirituale legata anche all'ultima parte della vita di San Tommaso d'Aquino e l'unicità gastronomica esaltata dalla presenza di oltre 14000 bufale e dai prodotti della filiera bufalina latte, ricotta, formaggi, mozzarella e carne. Ne fanno parte oltre al comune di Amaseno, Villa S. Stefano, Castro dei Volsci, Vallecorsa in provincia di Frosinone e Prossedi e Priverno in provincia di Latina. L'articolata regione posta a nord ovest della Ciociaria è contrassegnata dal punto di vista delle produzioni agricole e di allevamento, come dalla presenza di

prodotti tipici, dalla assoluta originalità e diversità, anche rispetto a tutto il resto della provincia di Frosinone. Superata la barriera dei Monti Lepini, attraverso l'ampia piana dell'Amaseno, risalendo verso Sud, sull'aspra catena degli Aurunci e a Nord oltre il confine della provincia pontina fino all'Abbazia di Fossanova, si aprono scenari di natura ancora intonsa a racchiudere l'opera di uomini di confine, tra la durezza delle correnti montane e la dolcezza delle brezze marine. Natura e alimentazione hanno procurato alla zona di Campodimele, qualche chilometro più in là di Vallecorsa, il primato della longevità. In queste terre, dove troneggia la pregiatissima e apprezzatissima mozzarella di bufala della Valle dell'Amaseno, non è da meno l'olio d'oliva che viene prodotto dagli antichi uliveti che con le loro chiome argentee colorano tutto il territorio, incorniciati dalle stupende *macere*, i tipici muri di pietra a secco, figli della fatica e dell'abilità di questa laboriosa comunità. Le bufale sono sempre state patrimonio zootecnico della Ciociaria, come testimoniano gli antichi statuti comunali che nella sezione relativa ai tributi annoverano i bufali. Un tempo, infatti, questo poderoso animale era prezioso alleato dell'uomo nel lavoro dei campi, ogni famiglia ne possedeva almeno un capo. Le più abbienti anche diversi capi. E già allora il latte era utilizzato per realizzare piccoli formaggi o bevuto al pari di quello vaccino. Ma, nella valle del fiume Amaseno, dove questi animali hanno trovato un *habitat* ideale, merito della composizione orografica del territorio, molto si è diffuso, negli ultimi cinquant'anni, l'allevamento bufalino che ha reso Amaseno uno dei centri più importanti del settore.

La fontana a forma di grossa *conca*, archetipo ciociaro, al centro del quadrivio che insiste sulla strada che da Priverno porta a Roccagorga e da Maenza a Sezze (LT). E poi, ancora troppi, dicono che la Ciociaria è solo la provincia di Frosinone.

Nell'ultimo mezzo secolo, infatti, l'economia della cittadina ha avuto un notevole impulso, sviluppandosi intorno all'allevamento delle bufale e alla produzione della mozzarella di bufala, prodotto primario, genuino, finissimo e saporito. Tutto merito delle dolci erbe delle dolci colline ciociare. L'allevamento bufalino, già esistente sul territorio, si è ulteriormente sviluppato a partire dagli anni '80. Il riconoscimento della D.O.P. per la Mozzarella di Bufala Campana è arrivato nei primi anni '90, includendo nelle zone di origine anche la Provincia di Frosinone. Nella Valle dell'Amaseno si sono moltiplicate le aziende, tutte a conduzione familiare, e sono nati i primi caseifici artigianali. La mozzarella e i formaggi sono prodotti esclusivamente con

latte di bufala del posto, lavorato intero, fresco e a crudo, l'acidificazione del latte e la cagliata sono ottenuti con siero a innesto naturale, derivante da precedenti lavorazioni di latte di bufala. Come da disciplinare della Mozzarella di Bufala Campana, anche la mozzarella di Amaseno ha la classica forma tondeggiante dal colore bianco, protetta da una pelle sottilissima e con una superficie liscia. La mozzarella ciociara si differenzia però dalle sorelle campane relativamente alla composizione della pasta che non è elastica, come quella casertana, né burrosa come quella salernitana. La mozzarella di Amaseno e della Ciociaria è un prodotto tipico del territorio, frutto dell'esperienza ormai quarantennale delle maestranze locali. L'areale di produzione della Mozzarella di Bufala Campana D.O.P. in Provincia di Frosinone comprende i comuni di Amaseno, Giuliano di Roma, Villa S. Stefano, Castro dei Volsci, Pofi, Ceccano, Frosinone, Ferentino, Morolo, Alatri, Castrocielo, Ceprano e Roccasecca. Sulle alture vicine, poi, si ottiene una delle massime espressioni delle *marzoline* ciociare, al pari di quelle più note di Picinisco e di Esperia. Si tratta di una vera prelibatezza, formaggi freschi o stagionati di elevata sapidità ottenuti dalla produzione del latte di capra solo in alcuni periodi dell'anno, e che generalmente maturano intorno al mese di marzo. Sempre nella Valle dell'Amaseno si realizza la cucina delle carni di bufala e di capra, in stufati prelibatissimi o alla cacciatora. Di particolare interesse uno spezzatino di bufala cotto nel vino, quasi brasato. E non poteva mancare, come uso e costume nei piccoli borghi ciociari, la relativa sagra, la cd. Festa dell'Agricoltura *I Love Bufala* che si tiene ogni anno nell'ultimo week end di luglio. La manifestazione, organizzata e a cura dell' Associazione *I Love*

Bufala, è dedicata al prodotto principe della Valle dell'Amaseno e a tutti i prodotti tipici derivati dalla bufala: latte, mozzarella, ricotta, formaggi e della tenerissima carne di bufalo. Durante la manifestazione si possono visitare i caseifici e allevamenti di zona per conoscere le fasi della lavorazione di questi prodotti e degustare le bontà casearie direttamente nei luoghi dove vengono realizzate. Nello *stand* curato dal comitato è possibile deliziare il palato con numerosi piatti a base di prodotti della filiera bufalina. Nell'ambito della *kermesse* tanti spettacoli, buon cibo e intrattenimento per tutti.

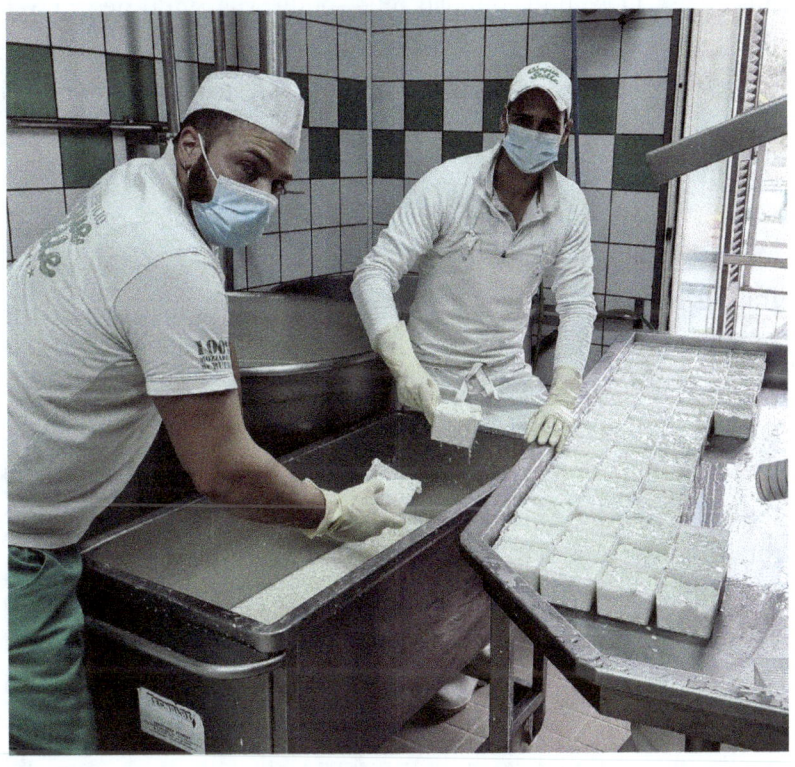

Nella foto sono ritratti i giovani mastri casari del *Caseificio Cinque Stelle* di Amaseno al lavoro.

La storia straordinaria della Beata Madre M. Caterina Troiani di Giuliano di Roma

Missionaria in clausura, contemplativa in missione. Con questa semplice espressione, Giovanni Paolo II ha delineato l'esistenza e l'essenza della Beata Madre M. Caterina Troiani, il 14 aprile 1985, giorno della sua beatificazione. Questa frase, infatti, riassume il dinamismo di questa straordinaria donna, continuamente tesa alla contemplazione e insieme alla missione. Due poli opposti che nella sua vita riescono a fondersi e a conciliarsi in un'unica identità, quella della *Contempla-Azione*. Costanza Troiani, questo il suo nome di battesimo, nacque il 19 gennaio 1813 a Giuliano di Roma, in provincia di Frosinone. Cresciuta nell'ambiente del Conservatorio delle Monache della Carità sotto la Regola di S. Chiara, ha respirato e vissuto quotidianamente la spiritualità francescana. All'età di sedici anni decide di abbracciare la vita religiosa, cambiando il nome in Suor Maria Caterina di S. Rosa da Viterbo. L'anno successivo emetterà i voti con la sua professione religiosa, nello stesso Monastero. Pochi anni dopo, Dio le fa intendere di volerla disponibile per la conversione dei *popoli d'oltremare*. La risposta di Caterina a questa chiamata è totale e assoluta. Di fronte a questa profonda svolta, ella si abbandona completamente alla volontà di Dio, continuando con serenità la sua vita claustrale. Nello stesso tempo coltiva questo nuovo carisma, che la chiama a stare in Cristo crocifisso e annunciare il Vangelo *ad gentes*. Sua necessità costante è quella di immergersi nella presenza di Dio e di rendersi conforme allo Sposo Crocifisso e studia assiduamente il modo

per farlo conoscere e attrarre sempre più anime. Per realizzare il dono della nuova chiamata di Dio, occorreranno ben ventiquattro anni di attesa dolorosa, ma feconda in cui il Signore la forma attraverso la sofferenza, la purificazione interiore e il buio della fede. Soltanto nel 1859 Suor M. Caterina, insieme ad altre cinque sorelle, riesce a partire alla volta dell'Egitto per aprire un monastero. Appena giunte le monache si rendono conto dell'emergenza educativa delle fanciulle e della insostenibile situazione in cui versano le morette schiave e i bimbi abbandonati. Spinte dall'ardore per la salvezza delle anime, si adoperano fin dai primi giorni all'accoglienza e alla cura di questa categoria di bisognosi, donandosi senza riserva alcuna. Si dedicano all'educazione e all'istruzione delle fanciulle di qualsiasi colore, nazione e religione. Anni dopo, la nuova Istituzione si costituisce canonicamente con il nome di *Terziarie Francescane del Cairo*. Madre M. Caterina sarà la Superiora e l'animatrice instancabile e convinta di questa nuova impresa, che veniva incontro alle sue segrete aspirazioni. In tutti gli anni, in cui guidò la nuova Fondazione, allargò la sua Opera con nuove Case per l'assistenza e l'educazione delle infelici *morette*, delle fanciulle abbandonate, che diversamente sarebbero destinate agli *harem* turchi. Madre M. Caterina conclude la sua laboriosa vita terrena in Cairo, il 6 maggio 1887, a 74 anni, tra il compianto unanime di cristiani e di musulmani, dai quali veniva affettuosamente chiamata la *mamma bianca*. Dal 3 novembre 1967 la sua salma riposa nella Chiesa del Cuore Immacolato di Maria, annessa alla Casa generale di Roma. Viene beatificata il 14 aprile 1985 da Giovanni Paolo II. L'Opera avviata da Madre M. Caterina, nel tempo si è diffusa in tutto il mondo, dagli

USA al Brasile, dalla Cina all'Africa, concretizzandosi nell'istituto, che dal 1950 ha assunto la nuova denominazione di *Suore Francescane Missionarie del Cuore Immacolato di Maria*. Anche oggi, come allora, le sue Figlie sono chiamate ad andare *a tutte le genti*, per annunciare il Vangelo con spirito itinerante e penitente, inserendosi nella storia e nella tradizione dei popoli, promuovendo il dialogo ecumenico e interreligioso, e collaborando nella pastorale locale.

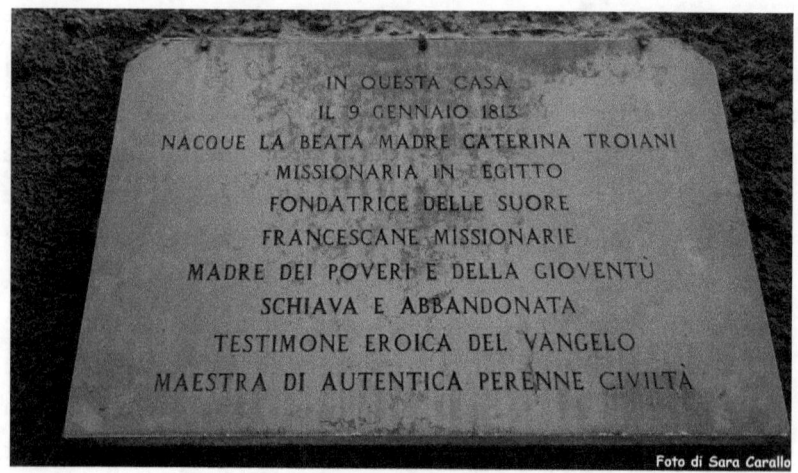

Nella foto la targa lapidea che campeggia sulla parte esterna dell'abitazione della beata a Giuliano di Roma, FR.

La Chiesetta Rurale di San Biagio a Giuliano di Roma

La Chiesetta di San Biagio, posta subito fuori dall'abitato, ma ben visibile anche dal centro storico, posta alle falde del monte Siserno è un vero piccolo gioiello di architettura religiosa rurale. La sua origine è molto antica se, come si legge dalla targa posta sul portone d'ingresso, è stata restaurata la prima volta nel 1091. La chiesa è ad una sola navata che misura m. 6,20 x 15. L'interno è assai semplice. Con copertura a travature lignee, sostenute da tre arconi in muratura, poggianti, tramite lineari cornici in pietra, su poderosi pilastri.

L'abbazia di Fossanova
tra storia e leggenda tra sacro e profano

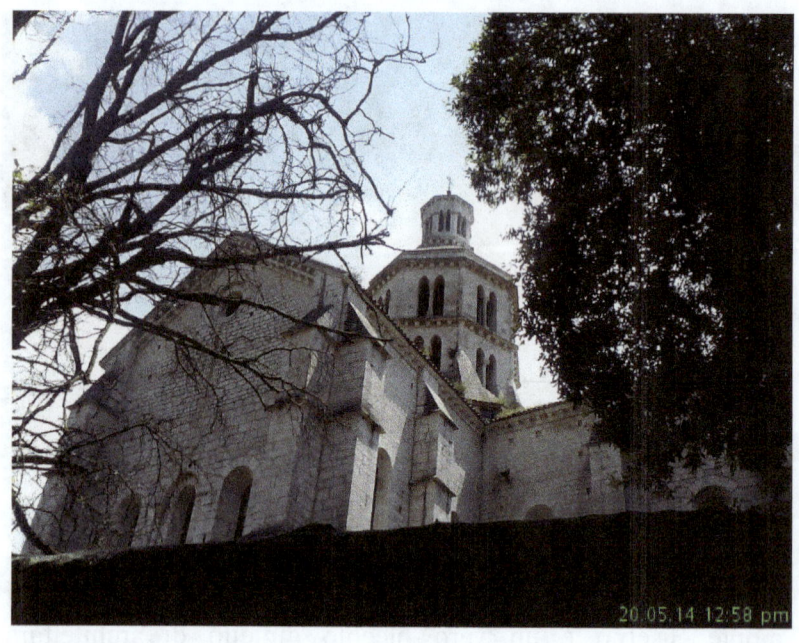

L'abbazia di Fossanova è situata nel comune di Priverno, 5 km a sud del centro urbano, in provincia di Latina. L'abitato sito tutt'intorno ha l'aspetto di un *vicus* e, curiosamente, prende il nome da una cloaca che nei primi tempi del piccolo borgo, ora frazione di Priverno, era chiamata *Fossa Nova*. L'Abbazia è figlia dell'Abbazia di Altacomba, e la sua costruzione durò dal 1163 al 1208. E' un perfetto esempio del primo stile gotico italiano, anzi più precisamente di una visibile forma di transizione dal romanico al gotico. L'interno è spoglio o quasi di affreschi, ne rimangono, almeno fino al 1998, alcuni

brandelli sulle pareti, secondo l'austero *memento mori* dei monaci cistercensi. Nell'infermeria si trova ancora la stanza dove visse, pregò e meditò San Tommaso d'Aquino negli ultimi giorni della sua vita e dove morì nel 1274. Nella chiesa si conserva la semplice tomba vuota, dato che il corpo fu trasferito dai domenicani a Tolosa alla fine del XIV secolo. E' composta da una semplice lastra di travertino rettangolare. Fino al secolo XV l'abbazia beneficia di un latifondo molto esteso: *Tenuta di Fossanova,* assegnato all'*Abate commendatario* nel 1400 e acquistata dal Principe Borghese nel XIX secolo, che ne riscattò anche gli usi civici. Ciò mise fine alle controversie tra i cittadini di Priverno e gli Abati circa la proprietà della tenuta. Dichiarata monumento nazionale nel 1874, l'Abbazia di Fossanova costituisce il più antico esempio d'arte gotico-cistercense in Italia e, insieme all'Abbazia di Casamari, una delle sue più alte espressioni. Il complesso nacque alla fine del XII secolo dalla trasformazione di un preesistente monastero benedettino, forse risalente al VI secolo, di cui rimane una flebile traccia al di sopra del rosone della chiesa. L'antico cenobio, sorto sui resti di una villa romana, venne infatti ceduto nel 1134 da Papa Innocenzo II ad alcuni monaci borgognoni, guidati da San Bernardo di Chiaravalle, i quali seguivano la rigida regola scaturita dalla riforma di Citeaux (1098) improntata su l'originaria ortodossia benedettina. Il complesso abbaziale noto come rifacimento di quello benedettino è costituito dal chiostro, fulcro dell'intero organismo, dalla chiesa di Santa Maria, dalla Sala Capitolare con sovrastanti dormitori dei monaci, dal refettorio, dalla cucina e dai dormitori dei conversi. Completano l'insieme la casa dei pellegrini, il cimitero e l'infermeria.

La chiesa, consacrata nel 1208, conserva la nuda architettura, il magnifico rosone e tiburio e i capitelli finemente scolpiti, a testimonianza del ruolo preminente esercitato nella zona. Gli edifici del complesso monumentale sono recintati così da apparire come un borgo, peraltro arricchito dai resti di una villa romana del I secolo a.C., visibili proprio di fronte alla chiesa. In uno dei locali dell'abbazia si vendono i prodotti dei monaci, dagli alimentari ai vini ed ai liquori. Attualmente in abbazia, dal 1935, abita una piccola comunità dei frati minori conventuali francescani.

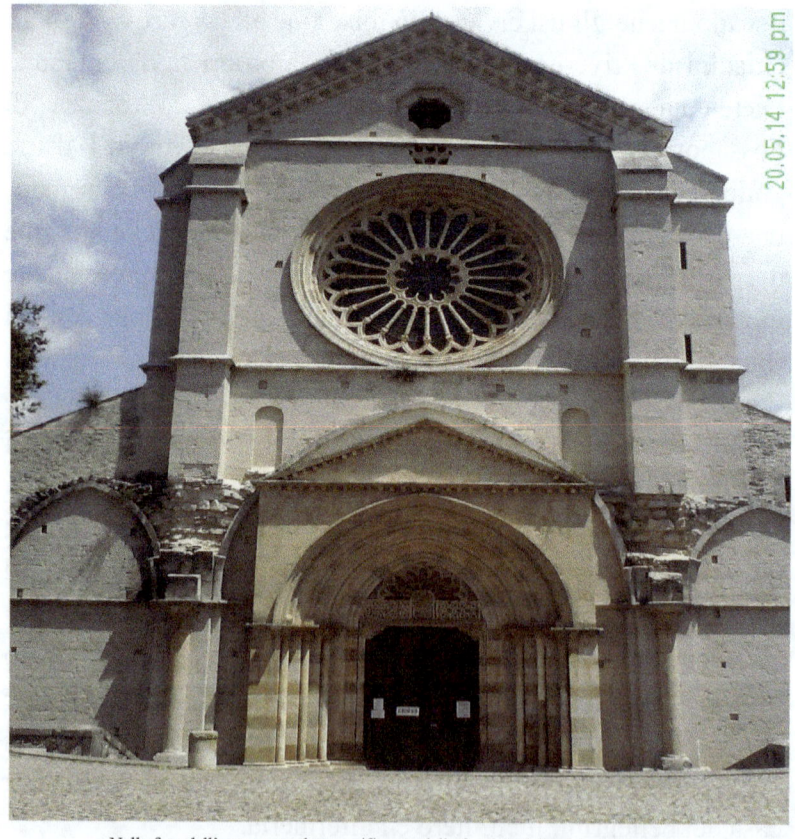

Nella foto dell'autore tutta la magnificenza della facciata della chiesa abbaziale.

La chiesa abbaziale si presenta di una spettacolare e severa grandiosità. La facciata, che presumibilmente era preceduta da un portico, è semplice ma maestosa, con portale fortemente strombato. Il portale è poi costituito da un arco a sesto acuto nella cui lunetta è ripreso il motivo del rosone, mentre nella parte inferiore, un mosaico cosmatesco sostituisce un'iscrizione dedicata a Federico Barbarossa. Al di sopra del portale riccamente decorato, la facciata è adornata da un grande rosone. Originariamente, esso era più piccolo: di questa precedente versione resta una traccia che sembra coronare l'attuale. Ventiquattro colonnine binate, sui cui capitelli si impostano archetti a sesto acuto, funzionano da armatura della vetrata intermessa. L'*oculus* ottagonale al centro del frontone è un rifacimento di uno originario che doveva essere simile a quello dell'abside. La possanza della facciata è accentuata dall'esposizione dei potenti contrafforti. L'interno della struttura della chiesa, costruita interamente in travertino, è basilicale, cioè riveste uno stile proprio delle basiliche e della loro costruzione ed ha una pianta cruciforme. Il braccio longitudinale, che si sviluppa secondo un asse mediano, diviso in tre navate, è attraversato perpendicolarmente dal transetto. La lunghezza della navata centrale è scandita nella prima parte da sette campate rettangolari, termina nel presbiterio e nell'abside che formano un unico corpo rettangolare. Il sistema dei sostegni è formato da massicci pilastri rettangolari. Le arcate che conducono dalla navata mediana a quelle laterali sono rette da semicolonne. Altre semicolonne pensili (cioè poste su una mensola a distanza dal suolo) salgono a portare gli archi trasversi della navata centrale. Dal centro del transetto si erge il tiburio a pianta ottagonale, elevato di due piani e

sormontato dalla lanterna, che sostituiva il campanile. Le campane si suonavano nel sito del coro con funi che pendevano davanti all'altare maggiore. Nei due bracci, invece, sono ricavate quattro cappelline: dalle due alla sinistra dell'altare scende la scala con la quale i monaci dal dormitorio passavano direttamente in chiesa. Una cornice di semplice fattura, tipicamente borgognona, corre lungo i due lati della navata centrale a spezzare il verticalismo dell'ambiente. È all'inizio del XXI secolo che viene ultimato il restauro del pavimento della basilica.

Il complesso cistercense segue nell'impianto spaziale le regole tradizionali dell'architettura monastica: al centro, dal chiostro si accede a tutti gli altri locali ed intorno alle dipendenze abbaziali necessarie al sostentamento dei monaci: laboratori, magazzini, stalle, ecc. L'intero centro era, poi, delimitato da alte mura delle quali rimane la porta d'ingresso. Nel chiostro ritroviamo la stessa semplicità di forme della chiesa, se si eccettua il lato meridionale che appartiene senza dubbio ad una costruzione assai più tarda. Le arcatelle a tutto sesto si snodano da colonnine doppie lisce e le gallerie sono coperte da volte a botte. Ai tre lati di stile romanico si contrappone quello costruito a sud in stile gotico: arcatelle di sezione acuta, colonnine abbinate di forme differenti e assai complesse che però non contrastano con le forme degli altri tre lati nonostante la semplicità di questi ultimi. Ben conservata è pure la fontana del chiostro, il cd. lavabo, costruita nel XIII secolo di fronte al refettorio. La sala capitolare a due navate divise in sei campate è coperta da volte a crociera costolonata e sostenuta da due pilastri cosiddetti fascicolari, perché formati da un fascio di colonnine. La sala, databile al XIII secolo, è

anch'essa di chiaro stile gotico. Tutti i particolari decorativi sono di una grande eleganza di forme. Nel refettorio, molto vasto e posto perpendicolarmente al chiostro secondo la *regula*, è conservato ancora integro il pulpito di lettura con la relativa scala. Questo ambiente, di pianta rettangolare, è coperto da un soffitto in legno i cui due spioventi poggiano su cinque grandi archi a sesto acuto, di profilo quadrato, mentre tredici finestre (di cui cinque murate) dovevano dare grande luminosità alla sala. Staccata dall'insieme di stabili che orbitano intorno al chiostro, si trova l'infermeria dei monaci coristi. Al secondo piano si trova la cella dove morì san Tommaso, ora trasformata in cappella. Sull'altare, rifatto dall'abate commendatario cardinale Francesco Barberini, si trova un bassorilievo raffigurante la morte del santo così come ce la tramanda la sua biografia, mentre sta spiegando il Cantico dei cantici ai monaci. Il destino di San Tommaso si incrocia con l'Abbazia di Fossanova alla fine di gennaio del 1274, quando Tommaso e il *socius* si misero in viaggio per partecipare al Concilio che Gregorio X aveva convocato per il 1° maggio 1274 a Lione. Dopo qualche giorno di viaggio arrivarono al castello di Maenza, dove abitava sua nipote Francesca. Alcuni sostengono che si trattasse, invece, del castello di Amaseno. È qui che il futuro santo si ammalò e perse del tutto l'appetito. Dopo qualche giorno, sentendosi un po' meglio, tentò di riprendere il cammino verso Roma, ma dovette fermarsi all'Abbazia di Fossanova nel tentativo di riprendere le forze. Tommaso rimase a Fossanova per qualche tempo e tra il 4 e il 5 marzo, dopo essersi confessato da Reginaldo, ricevette l'eucaristia e pronunciò, com'era consuetudine, la professione di fede eucaristica. Il giorno successivo ricevette l'unzione dei malati,

rispondendo alle preghiere del rito. Morì di lì a tre giorni, mercoledì 7 marzo 1274, alle prime ore del mattino dopo aver ricevuto l'Eucaristia. Come detto all'interno della Chiesa Abbaziale e' conservata solo la nuda tomba del Santo, in quanto le spoglie di San Tommaso d'Aquino sono attualmente conservate nella chiesa domenicana detta *Les Jacobins* a Tolosa. Pare, invece, che una reliquia della mano destra, si trovi a Salerno, nella Chiesa di San Domenico; una parte del suo cranio si trovi nella concattedrale di Priverno, mentre una costola vicina al cuore nella Basilica Concattedrale di Aquino.

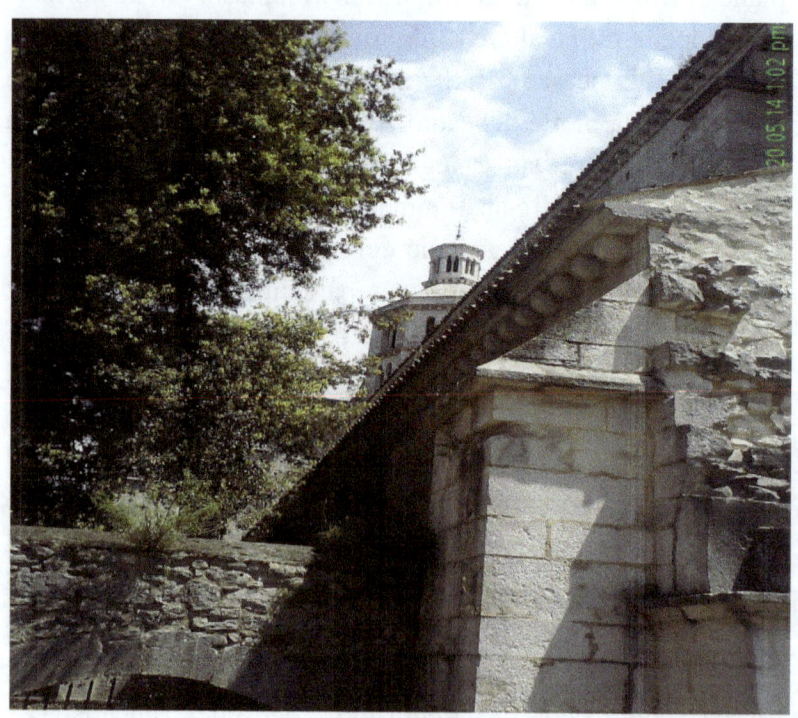

Nella foto dell'autore uno scorcio dei fregi esterni dell'Abbazia con vista dell'altissimo Campanile.

La tragica storia del brigante Gasbarrone

Antonio Gasbarrone, o Gasperone o anche Gasparone, nacque a Sonnino il 12 dicembre 1793, morì ad Abbiategrasso il 1° aprile del 1882. Ancora ragazzino, alla morte del padre Rocco, lo sostituì nell'attività di pastore della mandria di vacche e cavalli, unico bene della famiglia composta dalla madre Faustina, dal fratello maggiore Gennaro, brigante anche lui militante nella banda dei Calabrese consegnatosi alla Polizia nel 1814, e dalle sorelle Settimia e Giustina. A Sonnino conobbe e chiese in moglie Michelina Rinaldi, ma quando nel 1814 la famiglia della giovane si oppose al matrimonio Gasbarrone, fratello e cognato di amnistiati per brigantaggio, affrontò e uccise il fratello della ragazza. Da quel momento si diede alla macchia e iniziò la sua attività brigantesca. Si affiliò alla banda di Luigi Masocco, poi a quella dei fratelli Gaetano e Pietro detti *Calabresi* che, giunti sulle montagne laziali al seguito delle truppe del cardinale Ruffo, erano sbandati nella parte meridionale dello Stato Pontificio. Si unì infine alla banda di Alessandro Massaroni e Bartolomeo Varrone detto *Meo*, arrivando in breve tempo a prendere il comando della stessa banda stabilitasi sui monti di Villa San Vito. Nel 1815 era già schedato come brigante. Tra i suoi segni distintivi c'erano una coppia di orecchini d'oro massiccio a forma di navicella, che era solito indossare ogni giorno, e la pittoresca tenuta del brigante laziale, con tanto di cappellaccio di feltro nero *tondo a cuppolone*.

Banda di briganti ritratti in una stampa originale dell'800.

All'atto dell'amnistia del 1818 si consegnò alle forze pontificie, che lo condussero a Roma dove per un anno fu rinchiuso a Castel S. Angelo. Al termine della detenzione romana fu inviato al confino a Cento, in Romagna, da dove riuscì a fuggire. Rientrato a Terracina, raggiunse Sonnino e riprese le razzie spingendosi fino alle piane di Abruzzo e Molise. Eletto papa Leone XII e avviato il nuovo piano per la lotta al brigantaggio, fu più volte contattato dal vicario generale di Sezze don Pietro Pellegrini, il quale aveva avuto incarico di tentare un suo ravvedimento. Proprio a Sonnino nel 1821 era stata fondata la *Casa dei Missionari del Preziosissimo Sangue*

ad opera di San Gaspare Del Bufalo, figura di primo piano dell'azione della Chiesa nella lotta al brigantaggio nel Lazio meridionale. Il sacerdote, com'è noto, indicò con chiarezza come un intervento repressivo troppo severo avrebbe portato all'esasperazione della popolazione di quei territori, già notevolmente affascinata dalla fama dei briganti che spesso rappresentavano agli occhi dei contadini l'incarnazione dell'eroe popolare che razzia i ricchi e difende i più poveri. Gasbarrone, in particolare, più di altri racchiudeva in sé tutte le caratteristiche che il mito popolare attribuiva alla figura del brigante: la capacità di sfuggire in modo rocambolesco alla cattura, la generosità con cui trattava la sua gente, un profondo senso della religiosità. Tutti atteggiamenti che non facevano altro che fomentare la sua leggenda di *Forte,* come era conosciuto dal popolo. La sua banda raggiunse nel periodo di massimo fulgore, intorno al 1824, un totale di cinquanta banditi. Nonostante gli scontri e i duri colpi inferti dall'azione dei soldati pontifici, nei quali Gasbarrone rimase ferito più volte curandosi in casa di contadini, fu solo con l'amnistia del 1825 che la banda al completo, ridotta a soli 24 elementi, si consegnò alle autorità. Il contatto utile fu stabilito da monsignor Pellegrini il quale, tramite le mogli di due carcerati, promise ai briganti l'esilio in America. Essi ricordarono successivamente l'episodio della consegna come un vero e proprio tradimento delle promesse fatte. Reclusi per qualche mese a Castel S. Angelo, undici dei banditi, tra i quali lo stesso Gasbarrone, furono trasferiti al carcere di Civitavecchia il 24 maggio 1826 e quindi tradotti al Forte Michelangelo, dove abitualmente venivano rinchiusi i detenuti più pericolosi per separarli dai comuni reclusi nel carcere della darsena.

Separato dai suoi, Gasbarrone ricevette un trattamento affatto diverso dagli altri, tutti condannati al carcere duro nonostante le promesse ricevute al momento della consegna alla gendarmeria pontificia. La sua cella, grande e arieggiata al secondo piano, era arredata e minimamente accessoriata; gli furono inoltre concesse quattro ore al giorno di passeggiata nei corridoi, contravvenendo così al regime d'isolamento cui formalmente era stato condannato fino al 1833. Sulla detenzione del brigante e sulle sue abitudini in carcere è fiorita una copiosa letteratura, spesso ricca di aneddoti, leggende e informazioni contraddittorie. La vulgata infatti vuole che Gasbarrone, notoriamente analfabeta, in prigione si fosse avvicinato alla letteratura, in particolare quella francese. Studiando con grande impegno la grammatica francese, arrivò addirittura a tradurre in italiano brani di opere classiche d'oltralpe. Il brigante in carcere riceveva numerose lettere e gli stranieri di passaggio da Civitavecchia chiedevano spesso di far visita all'illustre carcerato. Tra gli altri, Alexandre Dumas lo incontrò nel 1835 e lo stesso Stendhal, console francese a Civitavecchia per un decennio, arrivò ad ammettere che su cento stranieri che passavano da Civitavecchia, cinquanta chiedevano di vedere il brigante, cinque il console. Nel 1849 Gasbarrone fu trasferito con i suoi al carcere della darsena e il 1° ottobre tutti furono ricondotti a Roma. Dopo due anni, i briganti vennero trasferiti alla fortezza di Civita Castellana dove rimasero fino al 1870, quando le truppe del Regno presero possesso della fortezza. Graziato da Vittorio Emanuele II, in quanto la sua detenzione, come del resto quella degli altri componenti della banda, non era stata sancita con un regolare processo, fece rientro a Roma.

La miseria dovuta all'impossibilità di ottenere un qualsiasi lavoro regolare lo ridussero all'accattonaggio. Infine, con alcuni dei suoi compagni di sempre, fu ricoverato in un istituto assistenziale di Abbiategrasso, dove morì. La sua popolarità tra i contemporanei, che vedevano in lui la perfetta incarnazione dell'eroe romantico che da malfattore si rivela vecchio e autorevole saggio, fu notevolmente accresciuta dai numerosi scritti che, già al tempo della detenzione, lo avevano reso noto. La sua biografia, scritta dal compagno di scorrerie e di prigione Pietro Masi, della quale circolavano numerose versioni manoscritte, fu pubblicata per la prima volta a Parigi nel 1867 dal libraio editore Dentu quando il brigante era ancora detenuto nelle carceri di Civita Castellana. Alla prima edizione francese con il lunghissimo titolo *Le brigandage dans les Etats Pontificata. Memories de Gasbarroni, célèbre chef de bande de la province de Frosinone, rédigés par Pierre Masi, son compagnon dans la montagne et dans la prison. Traduits, d'apres le manuscrit original, par un officier d'État-Major, de la Divisione d'occupation a Rome* (Paris, Dentu, 1867) seguirono numerose riedizioni che si succedettero in Italia fino alla metà del XX secolo. Nel 1887 l'editore Perino pubblicò a dispense settimanali *Vita di Antonio Gasbarroni, terribile capo di briganti*, scritta in carcere da Pietro Masi da Patrica che fu ristampata poco dopo per il successo conseguito.

Ancora oggi a Sonnino, il paese degli ulivi, dell'olio e di *Spillo* Altobelli è più che vivo il culto del brigante Gasbarrone. Sopravvive la leggenda dell'*uomo forte*, umano e valoroso che rubava ai ricchi per dare ai poveri.

La foto raffigura l'ingresso dell'Associazione omonima, fotografato dall'autore nella piazza del centro storico di Sonnino, LT.

La tragica storia del brigante Bartolomeo Varrone detto *Meo*

Bartolomeo varrone detto *Meo* fu un leggendario brigante nativo di Vallecorsa, che militò prima nella banda Tambucci, poi in quella del più noto Antonio Gasbarrone di Sonnino e, infine, in quella del compaesano Massaroni. L'episodio drammatico che qui si racconta si riferisce al momento in cui fu ferito, quasi a morte. L'ambientazione è in quel lembo di terra tra i confini del Regno delle Due Sicilie e dello Stato della Chiesa chiamata *terra di nessuno*. La sera dell'8 dicembre una carrozza zeppa di passeggeri percorreva l'Appia nel tratto che costeggia il lago di Fondi e la pedemontana. Nel punto che sta in mezzo fra i posti armati dell'*Epitaffio* e la *Torre del Pesce* uno dei dragoni a cavallo che scortava la carrozza scorse un uomo coricato sul margine della strada, dalla parte della montagna. Gli intimò di rialzarsi e di andare via, dicendogli pressappoco... *Che ci fate la' fannullone? Andate via!* L'armato si sentì rispondere... *Razza di cane. Io sono il brigante Massaroni!* Furono le ultime parole che udì. Prima ancora che il suono di quel nome potesse fare il suo terribile effetto nella mente del militare, il fucile del capobanda aveva fatto il suo effetto sul corpo di lui, che cadde da cavallo. Una torma di malviventi uscì contemporaneamente allo scoperto. I cavalli spaventati si imbizzarrirono arretrando. Spari e grida si mescolavano in modo drammatico attorno alla carrozza, presa d'assalto. Accorsero rinforzi che misero in fuga i malviventi.

Che però erano già riusciti a portare sulle montagne il ricco bottino, oltre a due uomini e una donna. Che avrebbero fruttato altro denaro grazie al pagamento di un riscatto. Dopo la resa dei contumaci, il Governo, temendo una recrudescenza del banditismo, cosa comunque assai remota, dopo la consegna di Gasbarrone, elemento aggregatore, volle che fossero imprigionati tutti i *manutengoli*, come erano chiamati coloro che intrattenevano un rapporto commerciale con chi era alla macchia e i fiancheggiatori, nonché gli ex contumaci arruolati tra i cacciatori dopo l'amnistia del 1814 di Pio VII. In quella retata finì anche Bartolomeo Varrone detto *Meo* che restò in carcere sette anni. Fu liberato nel 1832. Tornato a casa si diede alla vita del vaccaro (in quell'epoca era questa una delle attività più comuni) come una qualsiasi altra persona, che non aveva i suoi trascorsi come bandito e come sbirro. Faceva quasi ogni giorno la spola tra Vallecorsa e Fontana S. Stefano, già teatro di gesta banditesche. Un giorno dell'estate del 1835 *Meo* tornava a Vallecorsa da Fontana S. Stefano, in compagnia del figlio Michele, ancora diciassettenne. Percorreva la solita via sul fianco della montagna che da Sonnino va verso Vallecorsa. Era un viottolo come ora, essendo rimasto immutato nel tempo, ripido e tortuoso, che si snodava nel bosco molto fitto. In un tratto più scoperto della stradicciola si udì all'improvviso un tremendo scoppio, che ruppe il silenzio quasi religioso del luogo solitario. Bartolomeo stramazzò al suolo. Il figlio Michele urlò disperato. Ma *Meo*, fiero e superbo nella sua sicurezza di sempre, guardò nella direzione del fruscio del fuggitivo e gridò: *Non hai saputo caricare la botta: te lo insegnerò io!* L'episodio è ricordato in una lapide che D. Giovanni Varrone, missionario del Preziosissimo Sangue e

nipote del brigante, volle fosse posta sul luogo dove avvenne il fatto. In essa sono scolpite testualmente queste semplici parole:

"NELL'AGOSTO DEL 1835

MEO VARRONE

COLPITO IN QUESTO VARCO

DA PIOMBO NEMICO

TESTE IL FIGLIO MICHELE

ESCLAMÒ:

NON HAI SAPUTO CARICARE LA BOTTA".

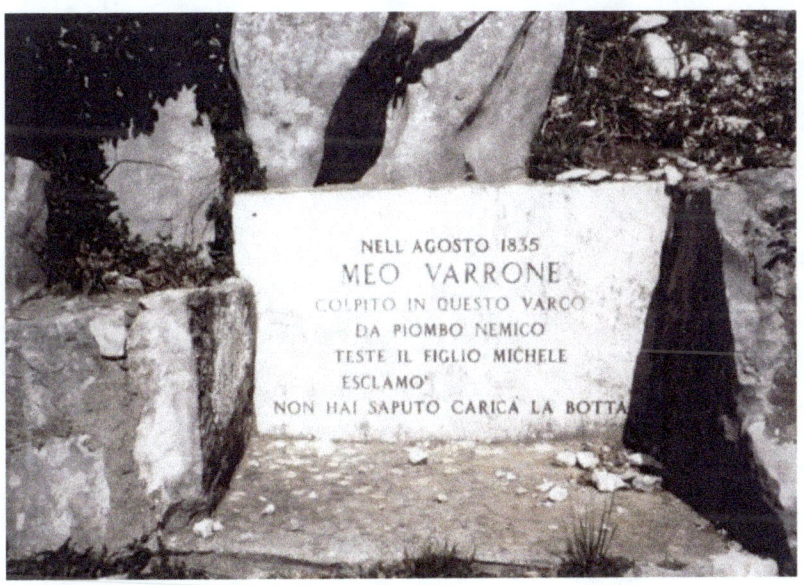

Il figlio, intanto, era corso subito dai parenti per assicurare che niente di grave era accaduto, mentre Meo si era recato a Sonnino per farsi curare da un amico pastore. Appena il tempo di riprendersi e si mise subito in cerca di vendetta. Fu un errore che pagò caro. Non si era curato bene. Accorciando la sua convalescenza aveva anche accorciato la sua vita. Verso la metà di giugno rientrò in paese, ma prostrato dallo sforzo del viaggio dovette rimettersi a letto. Non volle medici, ma scoprendo la piaga, non ancora rimarginata, si accorse di una grave infezione e della incipiente cancrena. Era tardi, ormai. Da lì cominciò una rapida agonia. Quando fu chiamato il sacerdote era ormai morente. Da questi ricevette il sacramento dell'estrema unzione e si spense serenamente il 3 luglio 1835.

Castro dei Volsci tra antico e moderno

Nel mio ostinato peregrinare, per lavoro ma anche per esplorazione e diporto, lungo tutte le strade della provincia di Frosinone e di Latina l'altro giorno sono arrivato a Castro dei Volsci, un paesino di 5.000 abitanti, messo a metà strada tra Ceprano e Amaseno. A... *Casc'tre*, come si dice nello stretto dialetto del posto. Il paese vecchio, quasi un presepe, sorge su un'altura dalla quale il centro storico si annuncia da lontano, trionfante, a gran voce, quasi consapevole della sua bellezza, da qualunque parte il visitatore arrivi, da ciascuna delle tre strade di accesso: da sud-est; da nord o nord-est, che sia. In basso l'abitato nuovo di Madonna del Piano che si sviluppa tutto su un'arteria principale piena di attività commerciali. In meno di un chilometro ho contato quattro gioiellerie, un bar pasticceria, una pescheria, un negozio di bomboniere, una macelleria, una cartolibreria, un distributore di benzina, una macelleria, un'edicola, l'immancabile filiale di una grande banca, perfino un compro-oro e altro ancora che non ricordo. Castro dei Volsci è il paese natale di Nino Manfredi. Mi piace ricordare che la mia terra, la Ciociaria, ha dato i natali a un bel pezzo del cinema italiano del dopoguerra: a Sora è nato Vittorio De Sica e a Fontana Liri Marcello Mastroianni, entrambi i paesi non troppo lontani da qui. Quello che mi ha colpito più positivamente di Castro dei Volsci e che voglio pubblicizzare a gran voce, oltre al fermento mattutino e al via vai ininterrotto di persone e automobili lungo il decumano in leggera salita, è la brillante iniziativa di una giovane imprenditrice locale che è tornata al paese natale da Roma per l'ideazione, la progettazione e la costruzione del primo albergo

diffuso di tutta la Ciociaria. L'albergo diffuso si differenzia dall'albergo convenzionale perchè invece di avere le stanze tutte racchiuse in un unico edificio, si radica in orizzontale e si diffonde su tutto il territorio del paese. Questa particolare forma di ospitalità ha tutti gli elementi classici di un albergo come: la *reception*, la *hall*, il ristorante e, naturalmente, le stanze. Però, essendo sviluppato particolarmente per piccoli centri storici o borghi antichi, queste parti dell'albergo sono dislocate sul territorio. Così le varie unità vengono ricavate in diverse case vecchie, spesso piene del loro fascino, preservandole e recuperandole da un abbandono certo e dal conseguente degrado, valorizzandole con un minimo sforzo e rendendole suscettibili di produttività economica allo stesso tempo. L'ospite si trova, così, inserito in un contesto architettonico, culturale, sociale già esistente, diventando un residente a tutti gli effetti, ma senza rinunciare ai moderni *comfort*: un bagno privato, l'aria condizionata, il panorama sul paesaggio circostante o l'accesso diretto al centro storico. Si può decidere di intraprendere da Castro dei Volsci un lungo e interessantissimo itinerario nella Ciociaria. Scegliendo di perdersi in un mondo dove passato e presente si incontrano e convivono in perfetto equilibrio ed in una rara armonia. Vi consiglio caldamente di iniziare e terminare il vostro itinerario nella *Ciociaria Felix* proprio a Castro dei Volsci. E di non lasciarla senza aver effettuato una visita al museo storico e un robusto *breakfast* per gustare i migliori prodotti tipici. Siamo nel pieno del territorio della Mozzarella di bufala di Amaseno D.O.P. e non sarà difficile trovare lungo la strada che costeggia il corso del fiume Amaseno uno o più caseifici dove farne una buona scorta. Io personalmente preferisco la mozzarella di

bufala di Amaseno a quella omonima della Terra di Lavoro perché ha un gusto molto più raffinato, meno aggressivo al palato. Tutto merito delle erbe sottili, verdi, fragranti e profumate delle dolci colline ciociare. E poi ci sono ancora tutti i prodotti caseari *minori* e le pregiatissime carni di bufalo.

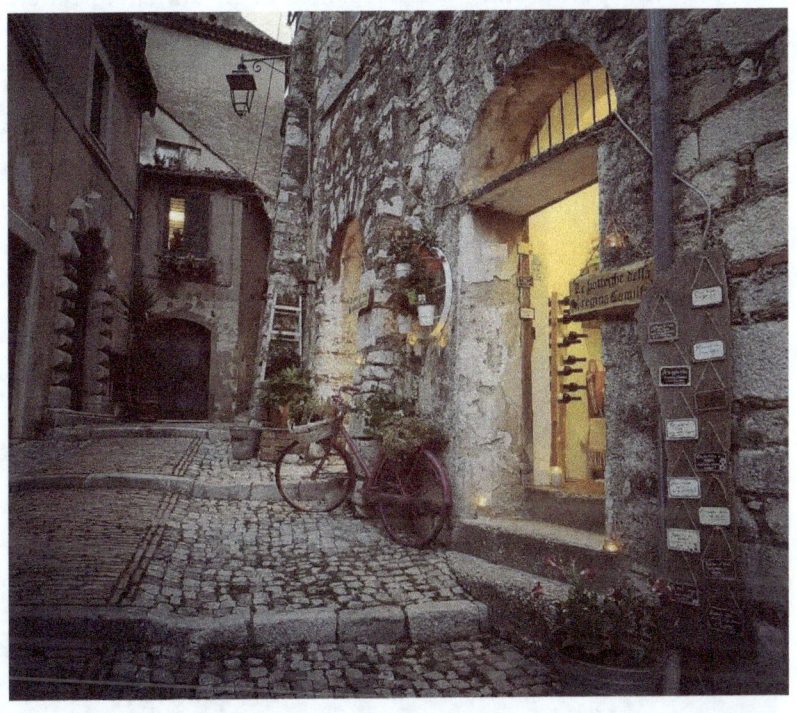

Passeggiando per le stradine del centro storico di Castro dei Volsci ci si imbatte in botteghe artigiane e locali caratteristici.

Ma a Castro dei Volsci merita una visita, con relativa passeggiata, il centro storico completamente ristrutturato e riqualificato, che si sviluppa accanto all'antico monastero di San Nicola, ancora visitabile con i suoi incantevoli affreschi medievali, raffiguranti scene del Vecchio e del Nuovo

Testamento. E che, durante la bella stagione, viene animato dalle molteplici iniziative organizzate dalle fantasiose e volenterose ragazze locali riunite in una associazione culturale denominata *La Scarana* che le vede impegnate nella realizzazione di un progetto chiamato *Le Botteghe della Regina Camilla* che punta alla valorizzazione degli antichi mestieri, delle arti e a favorire il rilancio dell'artigianato locale. Poi, almeno una volta, ci si deve affacciare al cd. *Balcone della Ciociaria*. Dalla sommità dello sperone roccioso sul quale sorge il paese, Castro dei Volsci regala un panorama vertiginoso su tutta la valle sottostante. Nei giorni più limpidi e col cielo più terso il panorama si allunga per molti km, da Palestrina a Montecassino.

E, infine, bisogna dedicare un momento di riflessione al monumento-simbolo delle cd. marocchinate eretto alla sommità di Castro dei Volsci (FR) che ricorda La Mamma Ciociara e insieme tutte quelle mamme che oltre a perdere figli

e i mariti in guerra, hanno perso la loro stessa vita, oppure, che è anche peggio, hanno visto strappare via la dignità, la loro e anche quella delle loro figlie.

La *Ciociaria Felix* con le sue bellezze architettoniche, paesaggistiche, storiche è anche un grande serbatoio di usi, costumi, ricordi, memorie, tradizioni. Dobbiamo riscoprire la *paesologia* che qui esisteva *ante litteram* e che abbiamo colpevolmente dimenticato. I paesi sono l'anima e la spina dorsale della nostra nazione, un'anima che va preservata, conservata e custodita gelosamente, come una coppa di latte di bufala appena munto che non si vuole versare, a nessun costo.

Avvertenza dell'autore

Il capitolo contenente *La storia straordinaria della Beata Madre M. Caterina Troiani di Giuliano di Roma* è stato estrapolato dal sito istituzionale del Comune di Giuliano di Roma. Al contempo, devo candidamente confessare, per l'onestà intellettuale alla quale provvedo sempre di ispirare tutte le mie attività, compresa quella letteraria, che anche altre parti dei testi riportati in questo libro non costituiscono indistintamente *farina del mio sacco*, essendo ampi stralci dello stesso, insieme ad alcune foto, il risultato di un vasto, impegnativo, assai fruttuoso e imprescindibile, lavoro di ricerca e di documentazione e provengono parzialmente o totalmente, da siti enciclopedici o da siti d'arte, architettura, religione, storia e geografia o, ancora, da *blog* e *forum* di brigantaggio. Questo assunto, ovviamente, non toglie valore anzi, a mio modesto avviso, ne aggiunge un'ulteriore dose, alla attendibilità storica e letteraria del libro, la cui funzione, voglio ricordarlo, è di pura e semplice divulgazione e valorizzazione dei paesi e dei territori che ne sono l'oggetto. Ringrazio quindi gli *A.A.V.V.* che, inconsapevolmente, hanno contribuito in modo determinante alla buona riuscita di questo mio lavoro, fortemente caratterizzato, certamente, dai risultati della mia personale e doverosa esplorazione dei posti e da un serio studio, oltre che da una certosina ricostruzione letteraria, artistica e storico geografica, ma reso possibile, perfezionato e infine confezionato, solo grazie alla mia spiccata e insaziabile curiosità e dal mio personalissimo *intuitus personae*.

Indice

Pagina 3 Frase

Pagina 5 Dediche

Pagina 7 Presentazione

Pagina 11 Il Trittico Bizantino di Amaseno

Pagina 13 Il Santuario della Madonna dell'Auricola

Pagina 17 La statua lignea del Cristo di Amaseno

Pagina 18 Amaseno il fiume dell'Eneide

Pagina 20 Amaseno borgo medievale

Pagina 27 La prodigiosa liquefazione della sacra reliquia di San Lorenzo

Pagina 31 La leggenda della regina amazzone Camilla

Pagina 35 *Il trionfo di Camilla* dramma in musica di Silvio Stamaglia

Pagina 38 L'antica *Privernum* dove l'archeologia diventa opulenza

Pagina 40 La Priverno moderna e i suoi monumenti

Pagina 47 Importanza dell'enogastronomia nella economia della Valle

Pagina 52 La storia straordinaria della Beata Madre M. Caterina Troiano

Pagina 55 La chiesetta rurale di San Biagio a Giuliano di Roma

Pagina 56 L'Abbazia di Fossanova tra sacro e profano tra storia e leggenda

Pagina 63 La tragica storia del brigante Gasbarrone

Pagina 69 La tragica storia del brigante Bartolomeo Varrone detto *Meo*

Pagina 73 Castro dei Volsci tra antico e moderno

Pagina 78 Avvertenza dell'autore

Pagina 79 Indice

www.ingramcontent.com/pod-product-compliance
Lightning Source LLC
Chambersburg PA
CBHW072203170526
45158CB00004BB/1753